U0111197

手繪拍立得
水彩畫入門

飛樂鳥工作室 著

前言
- Preface -

人生很短，一眨眼日子就從指縫間流去了；人生又很長，不論過多久，那些美好的畫面總會停留在我們的畫作裏。

拿起畫筆吧！用閒暇片刻的懶散時光繪製出一幅幅簡單小巧的拍立得水彩畫，用畫筆將那些生活中的小美好駐留在絢麗的色彩間。

在一張張拍立得小卡片裏，藏匿着你我瑣碎的日常——初春的公園裏呼吸間都是清新的甜，養了許久的多肉小可愛終於長高了一厘米；夏日海邊的朵朵浪花像女孩的裙邊，夕陽下路燈的餘暉給你的肩頭鍍了一層金色；下雪天堆砌的小雪人陪伴着每一片雪花……

兩三筆劃出一片葉子，用簡單的技法暈出多變的色彩，能展現出那一刻最美好的觸動。給回憶搬個家，從心間搬到斑斕的水色渲染中，將一切美好珍藏於拍立得中，讓它成為記憶的寶匣吧！

飛樂鳥工作室

目錄
- Contents -

前言 003

Chapter one
暖場準備

繪畫工具 008
準備教室 009
基礎技法 010
水色魔法 012

Chapter two
和煦春光

1. 櫻花時節 018
2. 草莓心事 020
3. 春之綠 022
4. 糖果色小日子 024
5. 四月公園 028

6. 柔風一刻 030
7. 去野餐吧 032
8. 小幸運 036
9. 親愛的您 038
10. 多肉長大了 042
11. 記清晨 046
12. 喜歡是最浪漫的事 050

Chapter three
夏日晴空

13. 星空之下 056
14. 植物日記 058
15. 迷戀這片天晴 060
16. 午後 062
17. 當海正藍 066
18. 擁抱無盡夏 070
19. 摩天輪約會 074

20. 尋找那片深海............ 076
21. 向陽而生................. 078
22. 追逐光的影子082
23. 今日有雨.................. 086

Chapter four

秋暮私語

24. 秋意濃092
25. 楓林散步................. 094
26. 在這泛黃清秋 096
27. 遇見一場日落............ 098
28. 書間小語................. 100
29. 去遠方 104
30. 橘子派對................. 106
31. 秋之香氣................. 108
32. 愛你如詩................. 112

Chapter five

冬季映雪

33. 看煙花絢爛118
34. 咖啡時刻................ 120
35. 送你一棵聖誕樹........124
36. 我有貓了 128
37. 輕踏雪原132
38. 純白的陪伴 134
39. 冬日紀念138
40. 新年快樂.................. 142

Chapter one

暖場準備

- 繪畫工具 -
painting material

繪畫工具是決定畫面效果的重要因素，準備好齊全且合適的工具，在繪畫時才能得心應手。

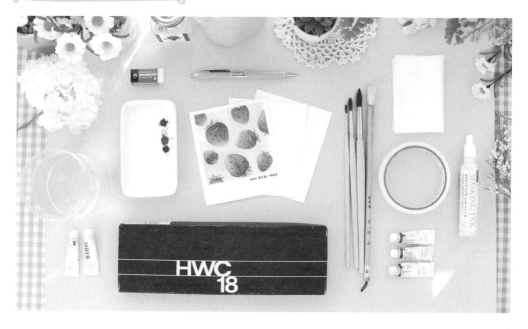

畫紙

寶虹全棉水彩紙（300g 細紋）價格實惠，有良好的吸水性，顯色效果也很好，適合繪製色彩豐富的拍立得小畫。

顏料

荷爾拜因（Holbein）18 色透明水彩顯色好，色彩明亮鮮艷，質地細膩。

畫筆

鷺・混合動物毛水彩畫筆、中白雲毛筆或大白雲毛筆物美價廉，具有良好的吸水性，聚鋒效果佳，容易操控。

筆洗

優先選擇儲水量大且深度較深的器皿。

鉛筆橡皮擦

選擇擦拭乾淨且不易損傷畫紙的軟橡皮擦。

留白膠

荷爾拜因筆形留白膠，筆口細，可以直接進行細部的留白繪製。

調色盤

選用白色陶瓷調色盤更易顯色，方便清洗。

美紋紙膠帶

選用黏性較弱的膠帶，貼在水彩紙四周分隔出要繪製的畫面，起到固定畫紙的作用。

吸水工具

選擇生活中常用的紙巾、吸水海綿、棉布等即可。

- 準備教室 -
painter's preparation

先通過改變紙張尺寸來準備好拍立得大小的畫紙，再製作好一份色表。簡單的前期準備可以幫助我們更加輕鬆地畫出拍立得大小的水彩畫。

製作手繪拍立得

準備一張小長方形水彩紙。

截一段美紋紙膠帶貼在紙的最上端，膠帶貼出桌面約二分之一。

依次貼好剩餘部分，注意貼紙的下方時上移膠帶，框出一個正方形。

將紙膠帶壓緊，開始繪製水彩畫。

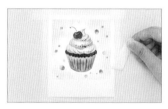

繪製完成後，輕輕撕開每一條邊上的紙膠帶。

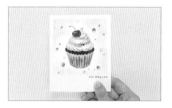

寫下日期和繪畫的心情，一幅水彩拍立得就完成了！

Tips
用直尺在紙上畫出正方形方框後再貼紙膠帶，尺寸會更加準確。

製作色表

打開顏料，分別蘸取不同顏色，在水彩紙上塗出小色塊，並寫上對應的顏色名稱，一份屬於自己的色表就誕生了！製作色表有利於我們熟悉顏料，也方便選擇顏色。

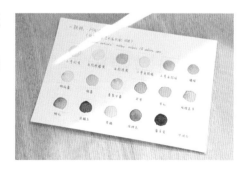

- 基礎技法 -
basic techniques

水彩要講究運筆，只有掌握了最基礎的點、綫、面的運筆和應用，才可以在繪製過程中靈活運用畫筆，繪製出富有色彩的畫面。

基礎筆法

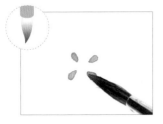

點 筆尖輕點紙面即可畫出小點，從側面壓下筆尖，點的面積會變大。

↕ 應用於畫食物上面的小點、背景或服飾中的小花紋等。

 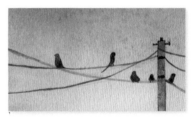

綫 用均勻的力度拖動筆尖，即可畫出細長的直綫。拖動過程中上下抖動，綫條就會有一定程度的彎曲。

↕ 應用於勾勒植物的根莖，勾畫建築物的結構。

 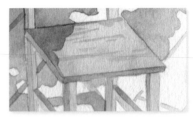

面 先勾勒外輪廓確定範圍，再壓下筆肚填塗內部區域顏色。

↕ 應用於填塗各類形狀明確的圖案。

單元素的畫法

葉片 輕壓筆肚讓筆尖自然接觸紙面,形成兩端細中間粗的梭形,再快速提起筆尖,讓尾部變得細長。

‡ 應用於有植物葉子的案例。

樹 先微壓筆頭向上畫「人」字形的樹枝,再向下重複這個步驟,注意線條要有長短變化。

‡ 應用於有大片樹林的案例。

水波 畫出不規則水波紋的技巧在於要斷斷續續地按壓筆肚,微微上下抖動再提筆,不要讓邊緣太平整。

‡ 應用於海景案例。

- 水色魔法 -
magic of water

運用恰當的繪畫技法，通過顏色與水交融創造出清新、美麗的畫面效果。一起在紙上試試施下水色魔法吧！

平塗

平塗是最基礎的上色方式，將畫筆蘸滿顏料，用均勻的力度在紙面上填塗，形成自然的色塊。顏色中摻雜的水越多，塗出的顏色就越淺。

⁝ 應用於生活中的小物。

Tips ..

平塗時要注意平整擺放畫紙，這樣效果才好。

 ⁝⋯ 畫紙傾斜時，顏料會向傾斜一側流動及沉積。

 ⁝⋯ 畫紙平放時，顏料會自然地在紙面流淌，顏色更加均勻。

漸變

塗色後用蘸了清水的畫筆在邊緣銜接，畫筆向外側移動，顏色會自然變淺。為避免顏色變乾，銜接時速度要快。

⁝ 應用於顏色溫柔的花瓣。

接色

 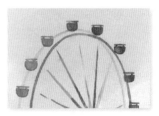

先塗好一塊顏色，緊接着洗淨畫筆蘸取另一種顏色，從前面顏色的邊緣銜接，銜接處的顏色會交融出美麗的效果。

應用於表現明暗面的摩天輪案例。

Tips

接色時要注意銜接速度不能太慢，而且畫筆的含水量要適當。

 ···› 銜接得太慢會使紙面變乾，顏色無法自然融合。

 ···› 畫筆含水太多，新的顏色會向之前的顏色區域暈染開來。

疊色

先平塗出一個顏色，完全乾透後再平塗另一種顏色，讓兩者局部交疊產生新的顏色。

應用於需要表現半透明質感的案例。

Tips

疊色時顏色透明度越高，疊色效果越好。

 ···› 用濃郁的深色在淺色上疊色，效果不明顯。

 ···› 兩個深色進行疊色產生的顏色會很暗沉，沒有水彩的清新感。

濕畫

先在紙面輕塗一層清水，再蘸取顏色在濕潤的區域暈染。顏色會隨着水分擴散，隨着紙變乾，擴散面積越來越小。

⋮ 應用於佈滿雲朵的漂亮天空。

Tips

運用濕畫法可以簡單地畫出漸變顏色。

◂┄ 畫筆要蘸取充足的顏色，從上到下Z字形運筆塗畫顏色，越往下顏色會越淺。此畫法適合繪製各種風景畫中的天空。

吸色

先在濕潤的紙面上鋪色，然後快速拿起紙巾，在紙面上輕輕按壓擦拭，吸取顏色。

⋮ 應用於需要留白的雲朵。

Tips

除了紙巾之外，用乾燥的畫筆也可以吸色。

◂┄ 在紙面濕潤時下壓筆肚，吸取需要留白處的顏色。

留 白

用筆形留白膠塗抹需要留白的區域，待留白膠完全乾透再上色。大面積的留白可以只塗抹留白區域邊緣，上色注意不要超出界限。

⋮ 應用於雪景以及需要留白的案例。

Tips ···

在繪製過程中，如果需要去除留白膠後再在空白處上色，使用橡皮擦即可。

◀⋯ 選擇稍微硬一些的橡皮擦輕輕擦掉留白膠，這樣不易讓紙面破損。

撒 點

用畫筆蘸取充足顏色後在紙面上方懸空，敲擊下方筆桿，使顏色灑落在紙面上。畫筆顏料越飽滿，撒點越多，敲擊力度越大，撒點越大。

⋮ 應用於背景簡單，需要營造氛圍的案例。

Tips ···

在繪製收尾時撒點，立刻增添了畫面的豐富度。

◀⋯ 在深色背景上撒點，產生飄雪的效果。

◀⋯ 為了控制撒點範圍，可以用紙巾遮蓋部分區域後再撒點。

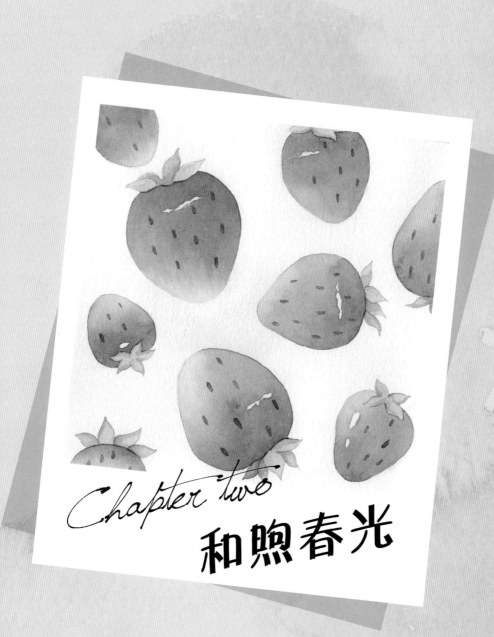

Chapter two
和煦春光

櫻花時節
- Chapter two -

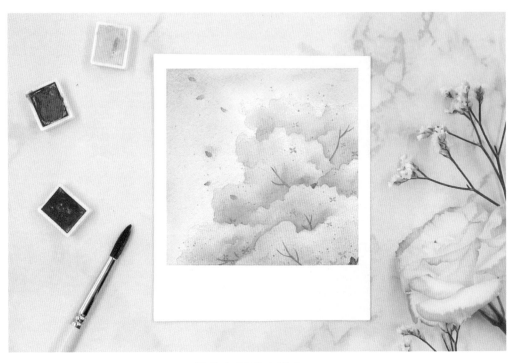

漫步在櫻花大道上，
我將粉色的春光藏在眼眸中。

色彩搭配
Colour matching

櫻花　　玫瑰茜草　　　天空　　構成藍

樹枝　　焦棕色　　　　花瓣　　玫瑰茜草

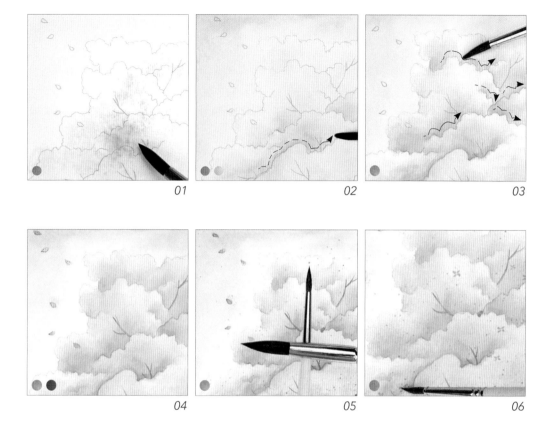

01

02

03

04

05

06

Tips ..

　　用敲擊筆桿的方式撒點可以營造一種花瓣紛飛的效果，同時顯得畫面細節更豐富。

..

✦　01 蘸取大量清水打濕紙面，用玫瑰茜草加水調淡暈染櫻花部分。

✦　02、03 在畫面濕潤狀態下從左上角向四周暈染構成藍，畫出天空。待顏色乾透，蘸取
　　玫瑰茜草加水調淡，沿綫稿繪製櫻花樹豐富的層次。先勾邊，再壓下筆肚進行暈染，形
　　成自然的粉色漸變效果。注意頂層的櫻花處顏色最淡，有利於表現空間延伸感。

✦　04、05 繼續用玫瑰茜草在櫻花樹旁畫飛揚的小花瓣。再用勾綫筆蘸取焦棕色，加水調
　　淡後勾勒細細的枝幹，同樣從下往上畫，使顏色自然減淡。洗淨筆後蘸取玫瑰茜草，用
　　敲擊筆桿的方法在櫻花樹附近撒點。

✦　06 最後再蘸取玫瑰茜草，用筆尖在櫻花樹上隨意添加一些小櫻花。

草莓心事
- Chapter two -

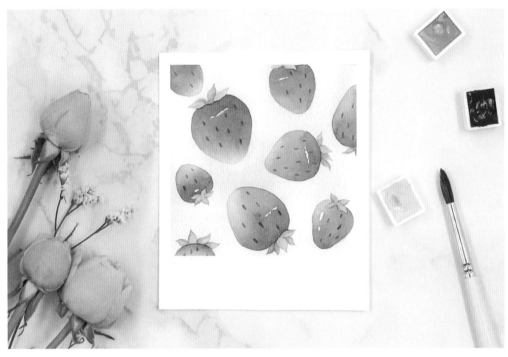

眾生皆苦，
但我想把生活過成甜甜的草莓味。

色彩搭配
Colour matching

背景 ● 玫瑰茜草　　**草莓** ● 永固深黃　● 朱紅　+　● 玫瑰茜草　=　●

葉子 ● 二號永固綠　　**草莓籽** ● 焦棕色

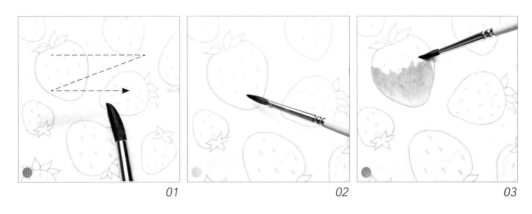

01　　　　　　　　　　02　　　　　　　　　　03

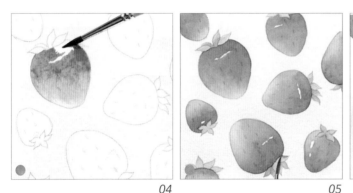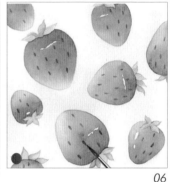

04　　　　　　　　　　05　　　　　　　　　　06

Tips ...

　　草莓籽的顏色分佈得不要太過均勻，可以從中間向四周塗，這樣顏色會自然減淡，
也迎合了體積的變化。

✦ 01 蘸取玫瑰茜草加大量清水調和出淺粉背景色鋪滿濕潤的紙面，待背景色乾透。

✦ 02、03、04 繪製草莓時先在下部塗上用加水調和的永固深黃，趁顏色未乾時，用較少
的朱紅和較多的玫瑰茜草調和出的粉色，接色塗滿剩餘部分，注意留出一條高光。再在
高光周圍用筆尖點染更濃郁的粉色，塑造出草莓的體積感。

✦ 05、06 蘸取二號永固綠平塗葉子，待乾透後再在每片葉子邊緣疊加一層顏色，豐富葉
子顏色層次。最後蘸取焦棕色點出草莓籽就完成了。

春之綠
- Chapter two -

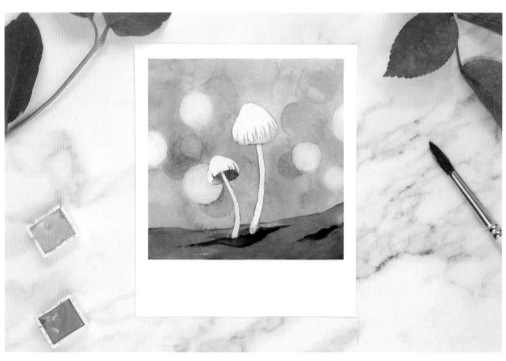

綠意肆意地蔓延開來，
小小的生命正在破土而出。

色彩搭配
Colour matching

背景　一號永固綠　二號永固綠　鎘綠　鎘綠 ＋ 焦棕色 ＝

樹幹　焦棕色　二號永固綠　　蘑菇　黃赭　焦赭石

01

02

03

04

05

06

Tips ...

　　用筆吸色可以讓邊緣有種朦朧的感覺，注意要在顏色半乾的時候吸色。

✦　01 將蘑菇用留白膠留白，待乾後，將紙面打濕，蘸取一號永固綠在上方塗抹，蘸取鎘
　　綠塗在蘑菇周圍，再用二號永固綠塗滿剩餘的背景色。

✦　02、03 用鎘綠和少量焦棕色調和出軍綠色，趁濕在蘑菇周圍點幾個大小不一的圓形。
　　再按壓乾燥的筆肚打圈吸色，吸出圓形光斑。

✦　04 打濕樹幹處，用焦棕色在下方塗抹，再蘸取二號永固綠接色塗出青苔，讓它們自然
　　融合。待乾後，用焦棕色畫出樹幹紋路。

✦　05、06 擦掉留白膠，用黃赭調和大量水塗出蘑菇的顏色，待乾後，用筆尖蘸取焦赭石
　　加少量水刻畫蘑菇的細節。

糖果色小日子
- Chapter two -

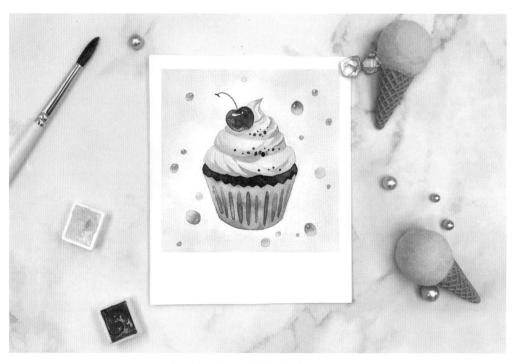

當鬆軟的小蛋糕在嘴裏融化，
日子也一起變成繽紛糖果色。

色彩搭配
Colour matching

背景	⬤ 玫瑰茜草	**紙杯底色**	⬤ 朱紅	+ ⬤ 永固深黃	= ⬤			
忌廉	⬤ 玫瑰茜草	**紙杯摺痕**	⬤ 玫瑰茜草	⬤ 朱紅	**櫻桃**	⬤ 朱紅	+ ⬤ 緋紅	= ⬤
蛋糕	⬤ 焦赭石	⬤ 緋紅	**巧克力豆**	⬤ 焦棕色	**糖豆**	⬤ 玫瑰茜草	⬤ 構成藍	

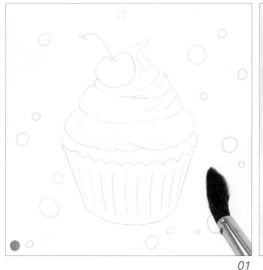

01

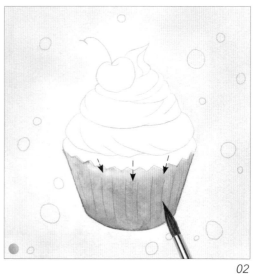

02

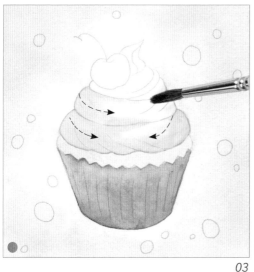

03

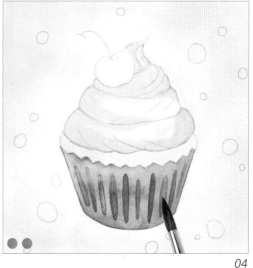

04

◆ 01、02 在小蛋糕的周圍鋪上清水，蘸取玫瑰茜草繪製淡粉色的背景。待背景色乾透後，
蘸取朱紅和永固深黃調和出紅橙色，塗滿紙杯部分。再用清水筆從杯子鋸齒邊緣向下暈
開，讓邊緣顏色變淺。

◆ 03、04 用大量水調和玫瑰茜草，按壓畫筆筆肚從邊緣向內塗出忌廉的底色。等乾時，
蘸取飽和的玫瑰茜草和朱紅混色繪製紙杯摺痕，注意摺痕要有長短粗細的變化。

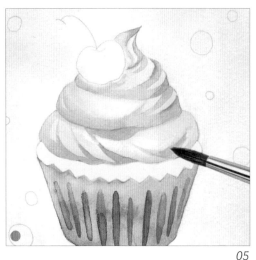

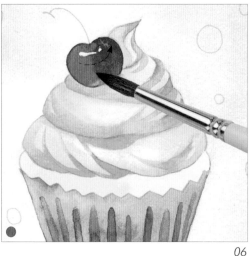

<div align="right">05　　　　　　　　　　06</div>

◆　05 蘸取玫瑰茜草，用筆尖刻畫忌廉的紋路，注意綫條形狀中間寬兩頭窄。

◆　06 接着用朱紅和緋紅調和出深紅色，塗滿整顆櫻桃並預留高光位置，在高光附近再進行點染，加深局部顏色。

◆　07 用勾綫筆蘸深紅色勾出櫻桃梗。蘸取焦赭石塗畫蛋糕的深色部分，畫到中段混一些緋紅，再接上焦赭石塗滿剩餘部分，使顏色更豐富。

◆　08 用筆尖蘸取焦棕色，在忌廉上塗一些大小不一的巧克力豆作為點綴，會更可愛。

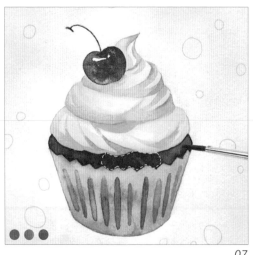

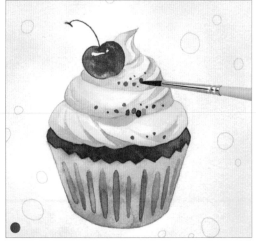

<div align="right">07　　　　　　　　　　08</div>

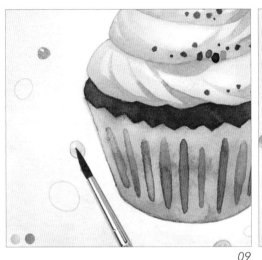

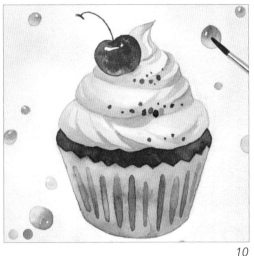

09 10

✦ 09、10 用構成藍和玫瑰茜草塗純色小糖豆，注意留出細小的高光點。清新的雙色糖豆
就畫好了！

Tips ·······

　　預留高光點是塑造糖豆體積
　　感和剔透感的關鍵，也可以
　　在畫完後用中國白點出。

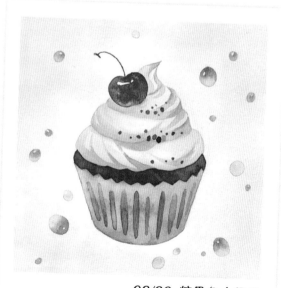

03/20 糖果色小日子

完成圖 ◄------
Finish

四月公園
- Chapter two -

跟回不去的時光說再見,向前走。
四月,請快樂一點!

色彩搭配
Colour matching

天空　構成藍　　草坪　一號永固綠　+　永固深黃　=　　鎘綠

樹林　鎘綠　　房子　玫瑰茜草　象牙黑　　小草　二號永固綠

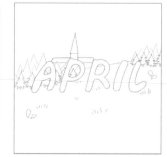

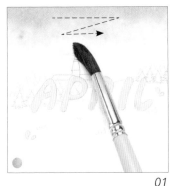

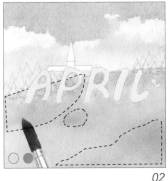

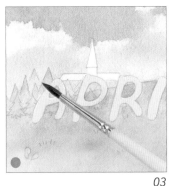

01

02

03

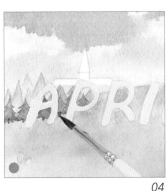

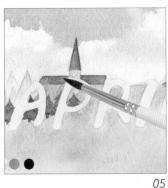

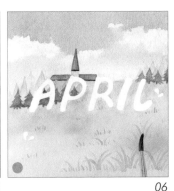

04

05

06

Tips

留白膠使用有難度的話，可以先確定字母的線稿，待所有顏色繪製完成後，再用中國白顏料
或者直接用高光筆塗滿字母部分。

✦ 01、02 用留白膠塗滿字母，乾透後蘸取構成藍，加水暈染出大片天空，趁濕用紙巾抹
出雲的形狀。待顏色乾透，用一號永固綠加少量永固深黃調和的黃綠色暈染草坪，再加
一些鎘綠進行混色，塗在草坪前景和樹林下方位置，形成自然漸變的效果。

✦ 03、04 蘸取鎘綠混合大量清水，畫出遠處若隱若現的樹林。乾透後再蘸取鎘綠加些水，
畫出近處的樹林。

✦ 05、06 用筆尖蘸取玫瑰茜草塗滿房頂，再用象牙黑勾出邊緣，再加大量水調淡塗滿牆
壁。蘸取二號永固綠加水調和，隨意勾勒出幾組草，注意近大遠小。最後把字母上的留
白膠擦掉就完成了。

柔風一刻
- Chapter two -

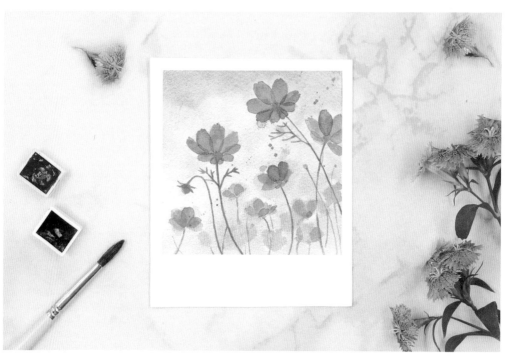

花兒在風裏輕盈地搖曳着，
像是少女難得吐露的心事。

色彩搭配
Colour matching

背景　　鈷藍　一號永固綠　永固深黃

花朵　玫瑰茜草　　　花枝　鎘綠

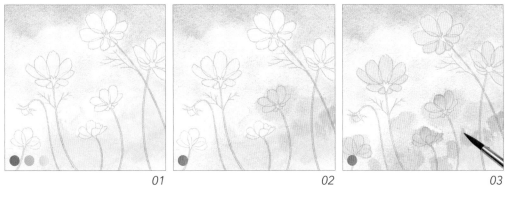

01

02

03

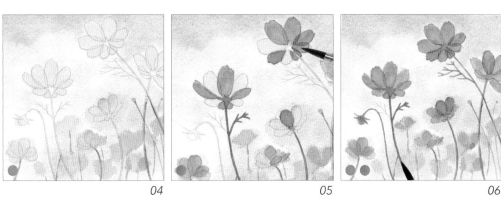

04

05

06

Tips ..

每片花瓣相接處自然的顏色重疊更突顯花朵輕盈、纖薄的柔軟質感，所以花瓣需要一瓣瓣慢
慢塗哦！

..

✦ 01 將紙面全部打濕，用鈷藍從上向下暈染出天空，再用紙巾按壓吸出雲朵的形狀。用
一號永固綠和永固深黃加大量水暈染出草地。

✦ 02、03、04 趁畫面濕潤時蘸取玫瑰茜草點染遠處花朵顏色，待乾一些時加水為所有花
朵塗出淺粉底色。用勾綫筆蘸取鎘綠勾勒遠處的花枝。

✦ 05 蘸取玫瑰茜草間隔地塗花瓣顏色，待乾後塗上剩餘的花瓣，前景花朵形狀清晰，越
往後越模糊。

✦ 06 用筆尖蘸取鎘綠畫根莖的細節。洗淨筆後用濕潤的筆蘸取玫瑰茜草，在前景花朵旁
用撒點的方式豐富畫面。

去野餐吧
- Chapter two -

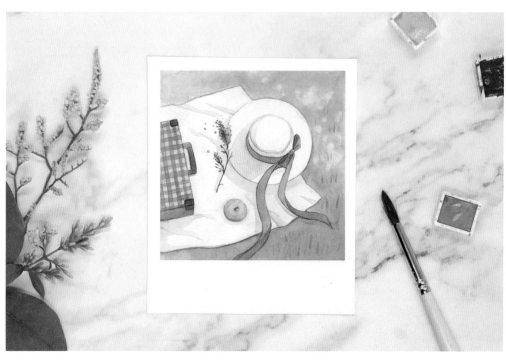

趁周末陽光和煦，我們甩掉繁忙的日常，迎接快樂的野餐。

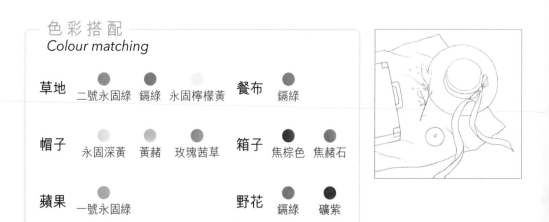

色彩搭配
Colour matching

草地			餐布	
二號永固綠	鎘綠	永固檸檬黃	鎘綠	

帽子			箱子	
永固深黃	黃赭	玫瑰茜草	焦棕色	焦赭石

蘋果		野花	
一號永固綠		鎘綠	礦紫

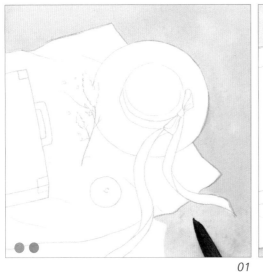

01

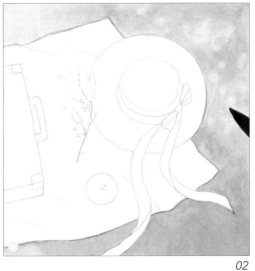

02

03

04

- ✦ 01、02 蘸取二號永固綠，將餐布和帽子周圍的紙面打濕鋪色，在右側留一些空白，不要完全鋪滿。在下方暈染一些鎘綠加深顏色。待稍乾一些，在留白處點上永固檸檬黃表示黃色小野花。

- ✦ 03、04 用鎘綠、永固深黃加大量水調淡後平塗餐布和帽子的顏色。待乾後，蘸取焦棕色，按壓下筆肚塗滿野餐箱，把手和箱子側面顏色較深。

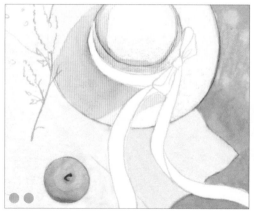

05 06

✦　05、06 接着蘸取黃赭加少許水調淡，畫出帽子上面的陰影。再蘸取一號永固綠塗滿青
　　蘋果。將筆洗淨，蘸取玫瑰茜草平塗嫩粉色的絲帶。等顏色乾透，用筆尖細緻繪製絲帶
　　的摺痕和陰影。

Tips

　　繪製精緻的蝴蝶結需要用深粉色和淺粉色，將暗面與亮面區分開，並且在亮面畫出
　　具體的褶皺。

✦　07 換勾綫筆蘸取焦赭石畫出箱子格紋並加深暗面的顏色，再用同樣的顏色勾出蘋果梗。

✦　08 為了更好的光影效果，用鎘綠加大量水調淡，勾畫餐布上的陰影和摺痕。

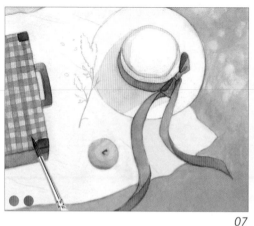

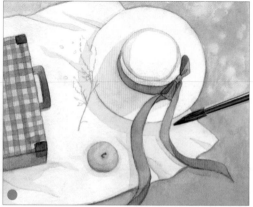

07 08

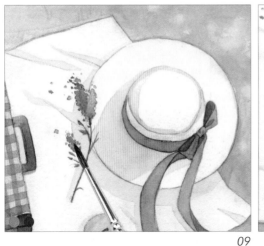
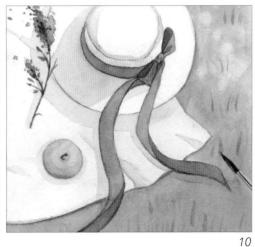

09

10

✦ 09 用鎘綠和礦紫繪製花枝和花朵,再在旁邊點上一些散落的小花瓣。

✦ 10 蘸取鎘綠給餐布輕輕勾邊,再在畫面下端提筆添加一些形狀清晰的小草。

Tips ..

由於是俯視視角,畫小草時
短一些更好。

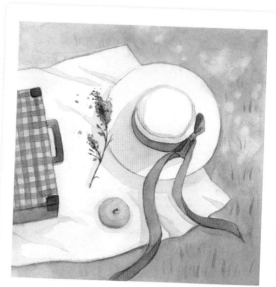

04/28 去野餐吧

完成圖 ◄-------
Finish

小幸運
- Chapter two -

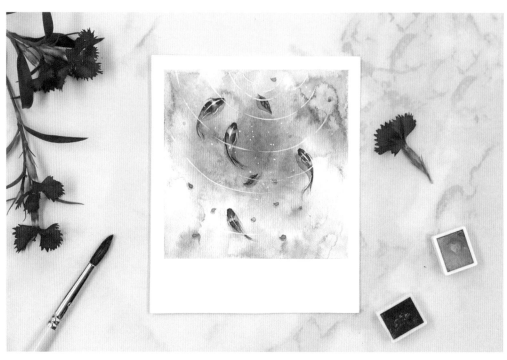

一池令人驚艷的紅，伴着水波，帶來小小的幸運。

色彩搭配
Colour matching

池水　構成藍　玫瑰茜草　　錦鯉　朱紅　+　緋紅　=　　中國白

樹葉　二號永固綠　　　　　花瓣　玫瑰茜草　構成藍

陰影　礦紫　　　　　　　水波　中國白

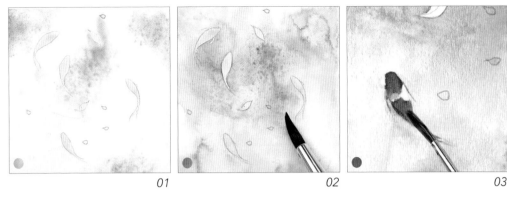

01 02 03

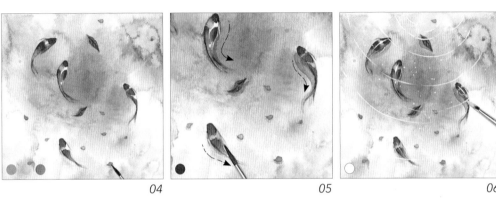

04 05 06

Tips ···

　　錦鯉身上的紅色斑紋可先平塗，再在尾部加入少許清水暈開。

··

♦　01、02 將錦鯉和葉子用留白膠留白，待乾。用大量清水鋪滿紙面，蘸取構成藍在紙上
　　間隔着點染，落筆時間有長有短。正中多點染幾次使顏色更濃郁，再蘸取玫瑰茜草以同
　　樣的方式在其他位置點染。

♦　03 待底色乾透後擦掉留白膠，用少許清水打濕錦鯉，蘸取用朱紅加少量緋紅調和出的
　　深紅色，點在頭尾處，中間留白，讓顏色自然暈開一些。

♦　04、05 用二號永固綠塗出葉片顏色，用玫瑰茜草和構成藍塗出小花瓣的顏色。待乾透
　　後，用礦紫加水塗畫所有陰影。

♦　06 用筆尖直接蘸取中國白勾出錦鯉身上的細條高光，再勾畫水面的層層波紋，最後在
　　波紋周圍點綴小白點。

親愛的您
- Chapter two -

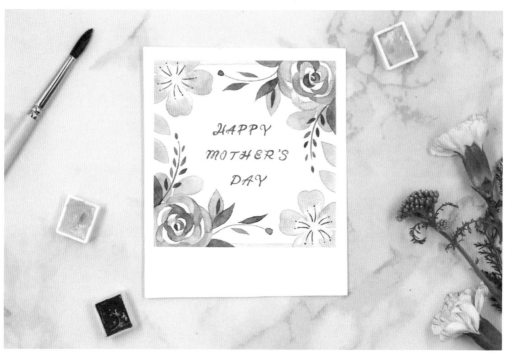

一直守護着我的您，世界上最美的您，節日快樂！

色彩搭配
Colour matching

櫻花 永固檸檬黃　玫瑰茜草　　**玫瑰** ● + ● = ●　朱紅　緋紅

葉片 鎘綠　　二號永固綠　　**文字** ● + ● = ●　鎘綠　鈷藍

● + ● = ●
鎘綠　鈷藍

01

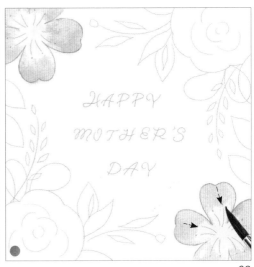
02

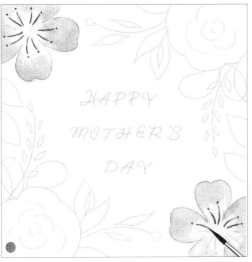
03

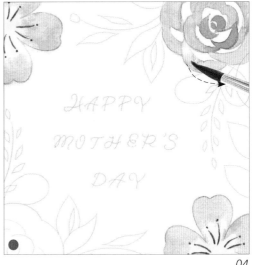
04

✦ 01、02、03 打濕櫻花的中間部分，蘸取永固檸檬黃進行點染，讓顏色自然擴散。再用加了水的玫瑰茜草從花瓣外沿向內塗，待顏色乾透，用勾綫筆蘸取玫瑰茜草直接勾畫花蕊。

✦ 04 用朱紅加少量緋紅調和出深紅色，混合大量清水，繞圈按壓下筆肚，一層層畫出大朵玫瑰花。

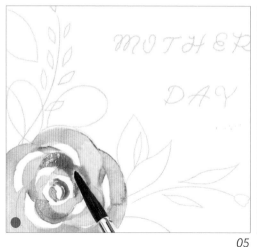

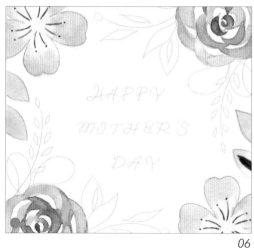

05

06

♦ 05 趁濕時再蘸取深紅，從花朵中心向外依次點染，豐富顏色的層次。

♦ 06 將筆洗淨，用調和了大量水的鎘綠，塗出淡綠色葉子和上下兩條細橫條邊框。

Tips ..

繪畫對稱的圖案時，應左右同步上色以保持一致的顏色效果。

♦ 07、08 蘸取二號永固綠調和少量水，壓下筆肚塗出水滴形的葉子。待顏色乾透後，用
鎘綠加少量鈷藍調出藍綠色，用筆尖慢慢塗滿細長的葉子和枝條。

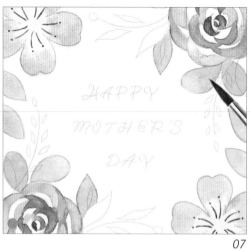

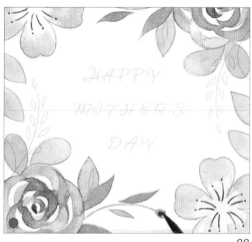

07

08

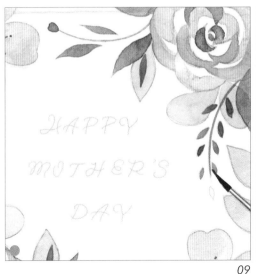

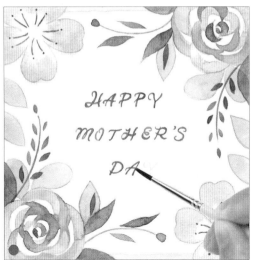

09

10

✦ 09 用勾綫筆蘸取二號永固綠，仔細地塗出最細小的葉子。

✦ 10 用筆尖蘸取藍綠色，寫出漂亮的花體字，注意筆劃可以有粗細變化。

Tips

用優雅彎曲的綫條將祝福語
寫得更加好看吧！

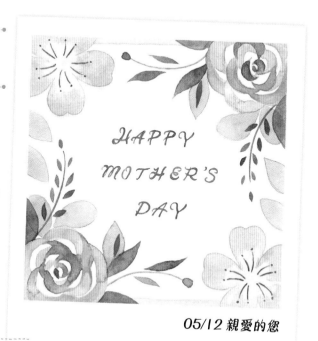

HAPPY
MOTHER'S
DAY

HAPPY
MOTHER'S
DAY

05/12 親愛的您

完成圖
Finish

多肉長大了
- Chapter two -

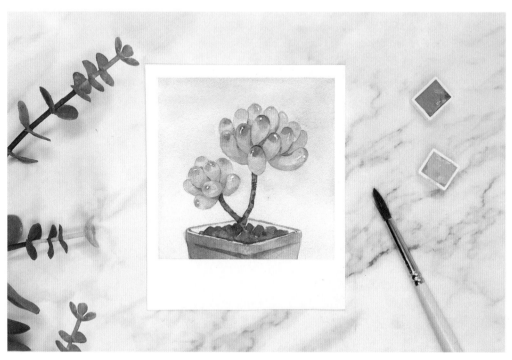

肉乎乎的小精靈！我想看着你慢慢長大。

色彩搭配
Colour matching

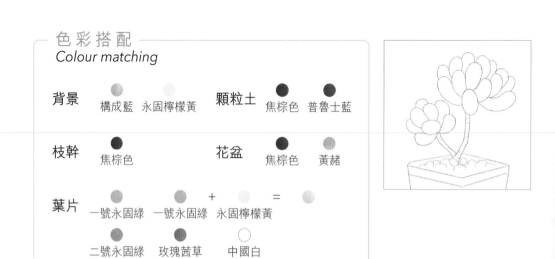

背景　構成藍　永固檸檬黃　　**顆粒土**　焦棕色　普魯士藍

枝幹　焦棕色　　**花盆**　焦棕色　黃赭

葉片　一號永固綠　一號永固綠　＋　永固檸檬黃　＝

二號永固綠　玫瑰茜草　中國白

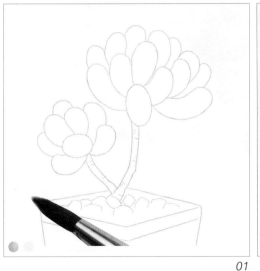

01

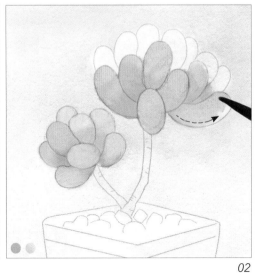

02

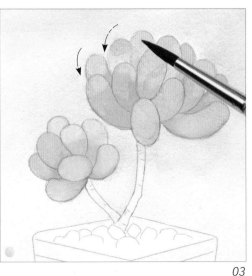

03

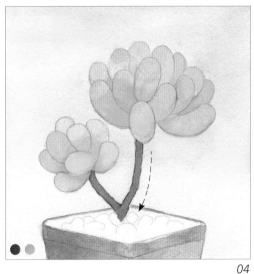

04

✦ 01、02、03 蘸取大量清水鋪在多肉周圍,再蘸取構成藍和永固檸檬黃用濕畫法暈染背景。待背景乾透,蘸取一號永固綠從葉片根部向頂端塗色,再蘸取少許永固檸檬黃調和成的黃綠色在葉片頂端銜接。蘸取黃綠色加水,將後面的葉片塗滿。

✦ 04 將筆打濕後蘸取焦棕色,用筆尖塗出細長的枝幹,再從左到右塗花盆顏色,蘸取黃赭加水調淡,在最右側落筆暈染,增加顏色變化。

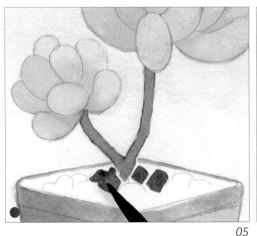
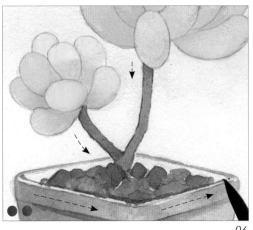

05

06

✦ 05、06 蘸取焦棕色塗顆粒土，從多肉根部附近落筆，按壓筆肚平塗出一個個方形，在
　　靠近花盆前端的位置加入少許普魯士藍混色。最後將筆洗淨，重新蘸取焦棕色加水調
　　淡，用筆尖給枝幹和花盆添加陰影。

Tips ..

　　焦棕色顆粒土給人沉悶之感，加入冷色混色讓畫面更有活力。

✦ 07、08 待顏色乾透，用清水筆點濕多肉葉片頂端，再蘸取玫瑰茜草，趁濕在頂部暈染。
　　隨後用二號永固綠加水塗葉片的陰影，注意筆的走勢要隨着葉片厚度起伏變化。

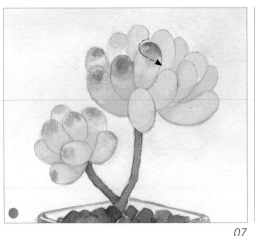
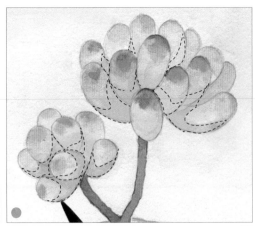

07

08

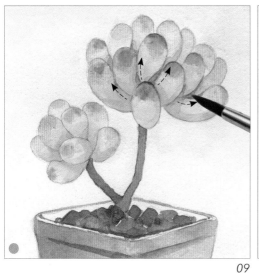

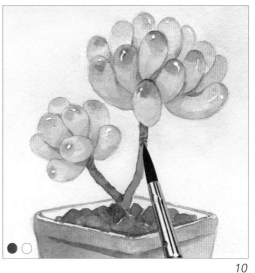

09

10

◆ 09 為了區分每片葉片，再蘸取濃郁的二號永固綠，用筆尖勾畫葉片的邊綫處，豐富整個多肉的層次。

◆ 10 用中國白點在每個葉片的高光處讓多肉看起來更加水靈。將筆洗淨後蘸取焦棕色，刻畫枝幹上的紋路。

Tips

高光可以點小些，也可以順着多肉的形狀點成略彎的細條狀。

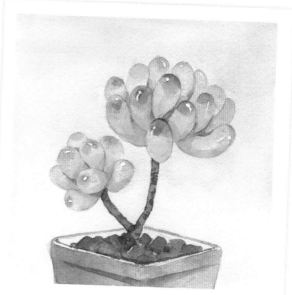

05/02 多肉長大了

完成圖 ◄-----
Finish

記清晨
- Chapter two -

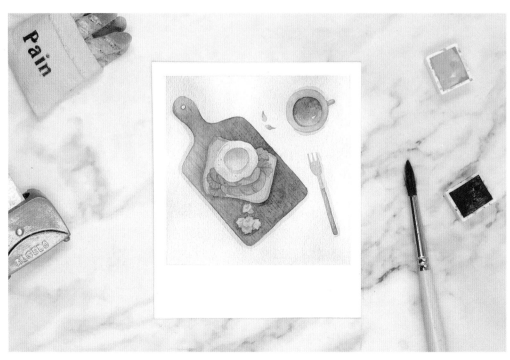

將晨曦揉進食材裏，一口咬下一片春光。

色彩搭配
Colour matching

背景 黃赭　**咖啡** 一號永固綠　焦棕色　**木板** 焦棕色　焦赭石

叉子 焦赭石　永固深黃　**煎蛋** 永固深黃　黃赭　**烤腸** 焦赭石

多士 永固深黃　黃赭　**蔬菜** 二號永固綠　**陰影** 焦赭石

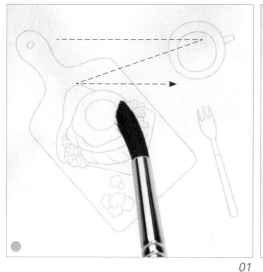

01

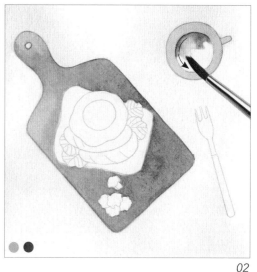

02

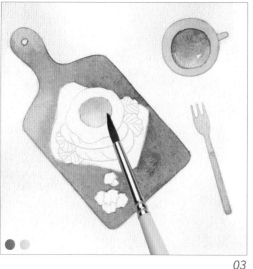

03

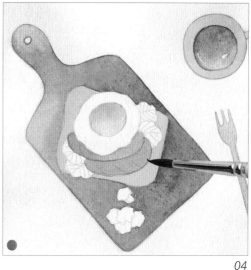

04

✦ 01、02 在濕潤的紙面上用調淡了的黃赭鋪滿整個背景色。待背景色完全乾透後，蘸取一號永固綠平塗杯子，再用焦棕色加少許水畫出木板，注意中間食物要留白。在塗咖啡時留出一點高光效果會更好。

✦ 03、04 用筆尖蘸取焦赭石塗滿叉柄，蘸取永固深黃塗叉子剩餘部分。繼續蘸取顏料從上到下繪製蛋黃，讓顏色自然減淡，再加水塗出多士淺淺的顏色，隨後用焦赭石加水調淡後塗滿烤腸部分。

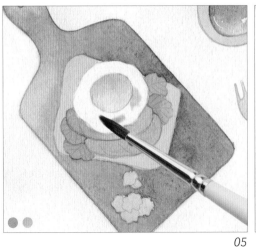
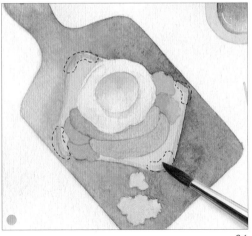

05 06

✦ 05、06 待顏色乾透，蘸取二號永固綠平塗蔬菜的顏色。用黃赭塗在蛋黃周圍，再用水
　　向外側暈開表現煎蛋的質感。再蘸取黃赭畫出多士邊緣，表現多士的厚度。

Tips ..

　　畫多士邊緣時，在轉折處落筆重一些，停留久一些，顏色會更飽滿。

..

✦ 07 換一枝勾綫筆蘸取二號永固綠勾畫出蔬菜的葉脈，再蘸取黃赭在烤腸上描畫刀口的
　　痕迹，並畫出邊緣的陰影。

✦ 08 用點畫法，蘸取黃赭在煎蛋和多士面隨意地點上不均勻的小點，這樣畫面就更精緻了。

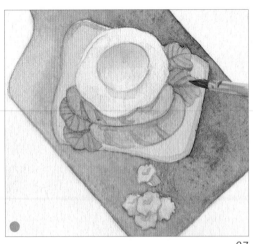
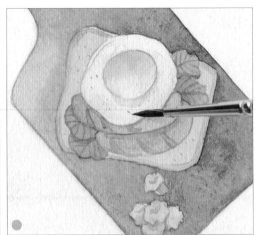

07 08

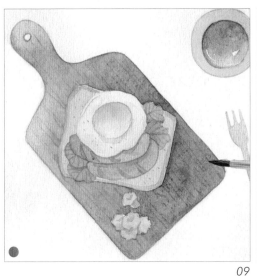

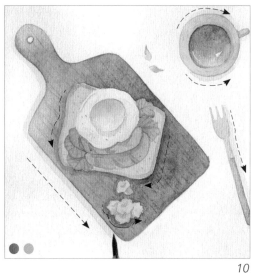

09

10

♦ 09 細化木板的部分，用勾綫筆順着木板方向勾勒木板紋路，畫出細細的綫條。注意只用筆尖，且落筆要輕。

♦ 10 蘸取一號永固綠在木板旁點綴兩片小葉子。最後再蘸取焦赭石加大量水調和的淺棕色勾畫物體在桌面上的投影。

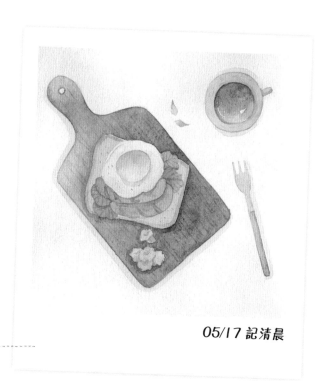

05/17 記清晨

完成圖 ◄------
Finish

喜歡是最浪漫的事
- Chapter two -

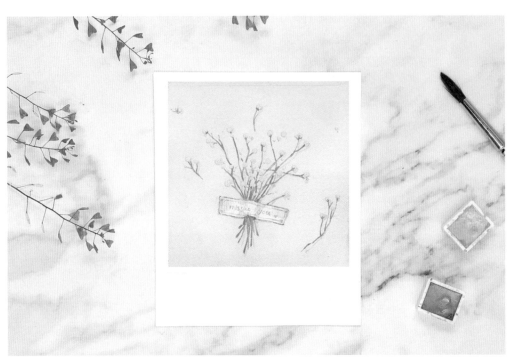

所謂喜歡，就是想在平凡的每 天裏都陪伴在你身邊。

色彩搭配
Colour matching

背景　構成藍　鎘綠　＝　　　　花枝　二號永固綠

花朵　永固檸檬黃　　　　　　陰影　構成藍

膠帶　黃赭　朱紅　二號永固綠

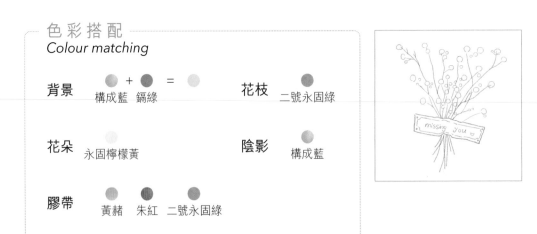

01

02

03

04

◆ 01、02 用留白膠塗滿小花朵,留白膠乾透後,用構成藍加少許鎘綠調和出大量薄荷綠, 在浸濕的紙上暈染背景色。

◆ 03、04 待背景色完全乾透,蘸取二號永固綠,用筆尖清楚地勾勒花枝。待乾後擦掉留 白膠,蘸取永固檸檬黃塗出小花。

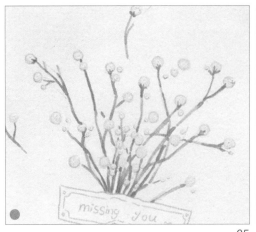
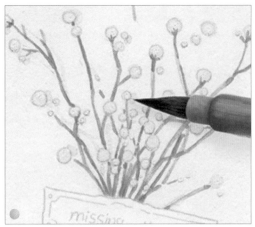

05

06

✦ 05、06 待花朵顏色乾透，用勾線筆蘸取二號永固綠勾出花托。再用構成藍加水調淡，在花枝旁勾出淺淺的陰影。

Tips

因為小花有一定厚度，所以花枝和紙面並不是完全貼合，畫陰影時要畫出中間有些部分騰空的感覺。

✦ 07 畫膠帶時先用少量黃赭加水調和後鋪一層淡黃底色，注意邊緣要平整。

✦ 08 乾透後用調和的淡黃色在中間勾出幾筆花枝的印記，並用淺淺的黃赭塗畫陰影，表現膠帶中間的突起。

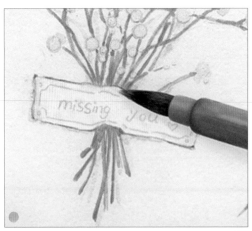
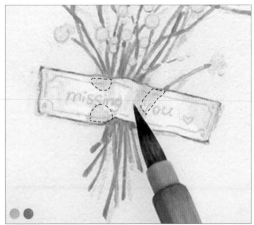

07

08

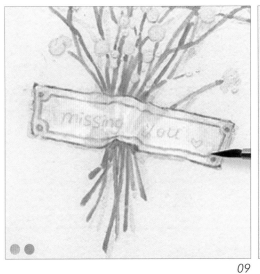

09

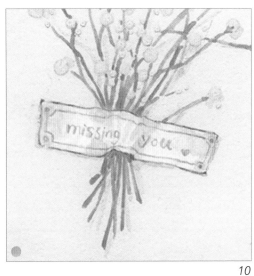

10

✦ 09 蘸取黃赭，細化出膠帶的花紋，並
蘸取二號永固綠勾畫膠帶邊緣。

✦ 10 蘸取黃赭，加水調淡後寫上英文，
並畫上一顆小愛心。

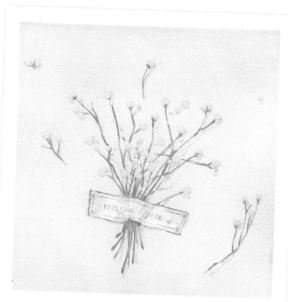

05/20 喜歡是最浪漫的事

完成圖 ◄- - - - - -
Finish

Chapter three

夏日晴空

星空之下
- Chapter three -

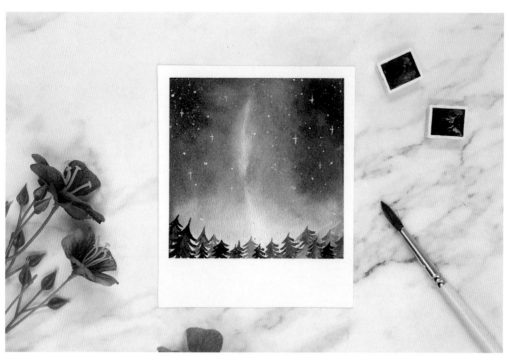

頭頂是漫天的星星，
腳下的影子被映照得很長。

色彩搭配
Colour matching

銀河　玫瑰茜草　礦紫　　夜空　普魯士藍　礦紫　象牙黑

樹林　象牙黑　　星星　中國白

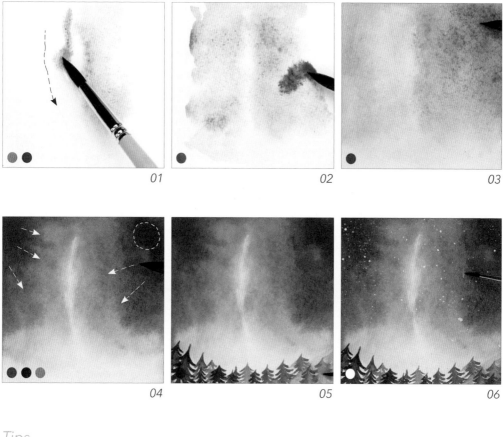

Tips ·····

畫樹時筆肚微壓，通過重複「人」字形的筆劃來繪製。

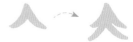

◆ 01、02、03 分別蘸取玫瑰茜草和礦紫在濕潤的紙面上暈染出銀河的效果，中間留出不規則的白色豎條。趁濕時蘸取普魯士藍在亮色區域外暈染。接着蘸取礦紫，用濕畫法繼續向外運筆暈染夜空的底色。

◆ 04 為了讓顏色層次更豐富，趁濕繼續蘸取玫瑰茜草在亮色區域點染。蘸取濃郁的礦紫從左、右上角向內點染，讓顏色自然擴散，但不要擴散到亮色區域。再蘸取少量象牙黑在右上角點染加深星空的顏色。

◆ 05、06 待顏色完全乾透，在下方用象牙黑加少量水調淡畫一些小樹，注意樹林整體兩邊高瘦，中間低矮。最後蘸取中國白，在銀河周圍用敲擊筆桿撒點的方式來表現星星。再用勾綫筆畫幾個十字形的星星就完成了。

植物日記
- Chapter three -

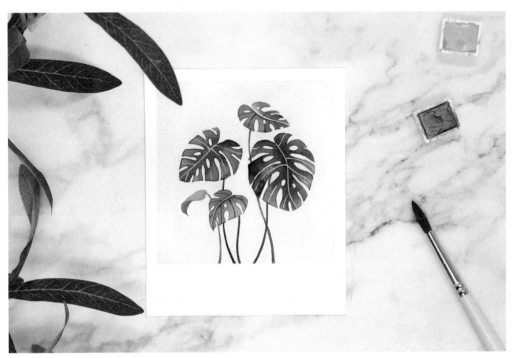

養一盆綠意盎然的植物，看它舒展葉片，
長成我的小小森林。

色彩搭配
Colour matching

背景　永固深黃

葉片　二號永固綠　永固深黃　鎘綠　＋　象牙黑　＝

根莖　二號永固綠　　葉脈　中國白　＋　永固檸檬黃　＝

01

02

03

04

05

06

Tips

　勾勒葉脈時可以選擇覆蓋力強的白色高光筆！

✦ 01、02 用大量水加永固深黃調和為淡淡的黃色，濕畫平鋪底色。待底色乾透，蘸取二號永固綠給小葉片上色。

✦ 03、04 蘸取二號永固綠加水給大葉片上色，趁濕時在葉片邊緣點染少許永固深黃並讓它自然擴散。再用鎘綠加少許象牙黑調和出深綠色，給葉片中間位置加深，豐富顏色層次。

✦ 05、06 用勾綫筆蘸取二號永固綠和深綠色畫出細長根莖，蘸取深綠色勾勒小葉片葉脈。最後蘸取中國白加少許永固檸檬黃勾勒大葉片的葉脈。

迷戀這片天晴
- Chapter three -

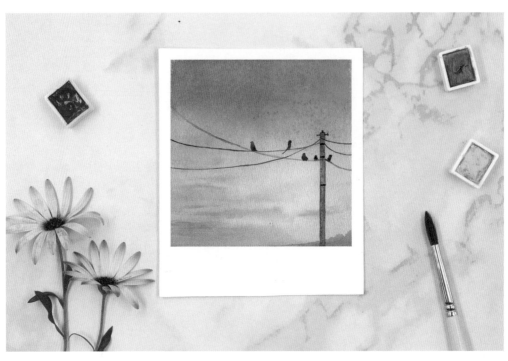

最喜歡傍晚六點的大空，像不知被誰打翻了的雞尾酒，
也像一對臉紅的戀人。

色彩搭配
Colour matching

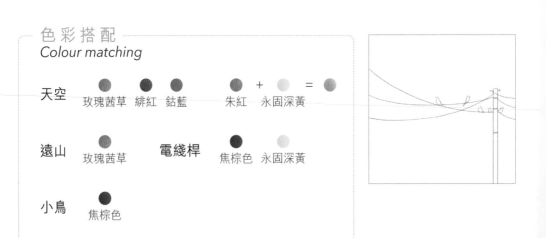

天空　玫瑰茜草　緋紅　鈷藍　　朱紅　＋　永固深黃　＝

遠山　玫瑰茜草　　　　電綫桿　焦棕色　永固深黃

小鳥　焦棕色

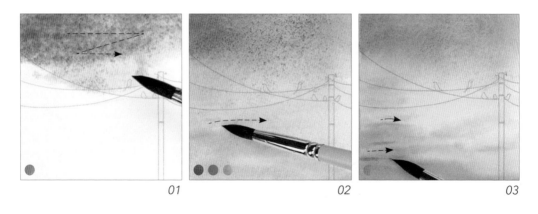

01 02 03

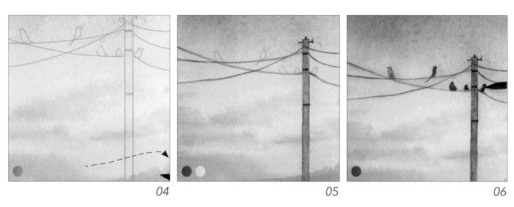

04 05 06

Tips ...

> 對於新手來說，電綫、電綫桿和小鳥可以用彩色中性筆來替代完成，這樣更容易控
> 制綫條的粗細。

✦ 01、02、03 用水將紙面打濕，蘸取玫瑰茜草從上向下暈染天空，趁濕加入少許緋紅、
　　鈷藍來混色，再蘸取用朱紅加永固深黃調和的紅橙色點染大片雲朵。待顏色稍乾一些，
　　用筆尖蘸取玫瑰茜草在雲朵附近橫向運筆畫一些細條，給雲朵添加層次。

✦ 04、05 用玫瑰茜草加水調淡後在右下方繪製遠山。將筆洗淨，蘸取焦棕色加入少許永
　　固深黃調和後平塗電綫桿，待乾後用筆尖再次蘸取焦棕色畫出其他細節。最後換勾綫筆
　　勾勒出電綫。

✦ 06 最後加水調淡焦棕色，用小號筆平塗在小鳥的剪影處。

午後
- Chapter three -

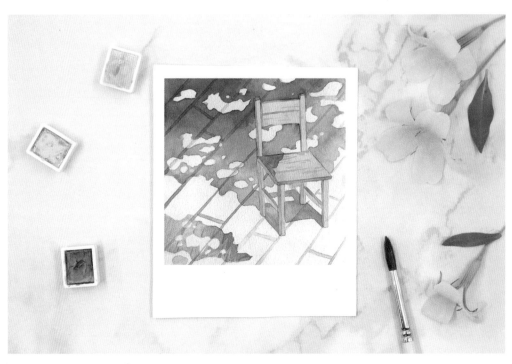

慵懶的夏日午後，微風吹來，
陽光跳躍。

色彩搭配
Colour matching

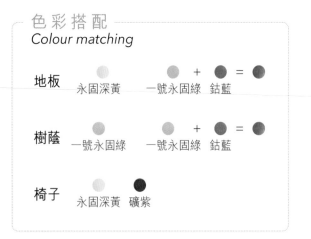

地板　永固深黃　一號永固綠　鈷藍　＝

樹蔭　一號永固綠　一號永固綠　鈷藍　＝

椅子　永固深黃　礦紫

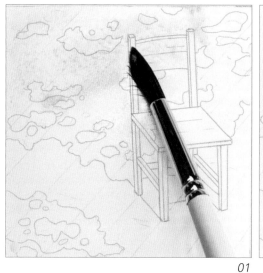

01

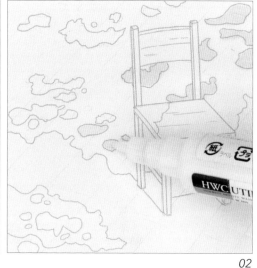

02

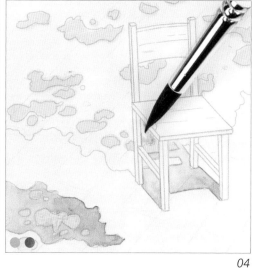

03

04

- ◆ 01、02 在紙面上輕輕刷一層清水，蘸取永固深黃暈染地板底色。為了表現乾淨的光斑效果，待底色乾透後在需要留白的光斑處塗上留白膠。

- ◆ 03、04 待留白膠乾透後畫樹蔭。先蘸取一號永固綠塗左下方的樹蔭，在右側用一號永固綠和少量鈷藍調和成的深綠色進行混色。以同樣的方法繪製椅子下方的投影，注意避開椅子。

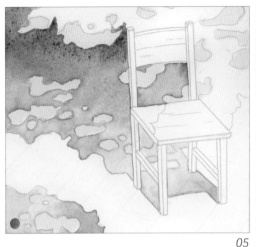

05

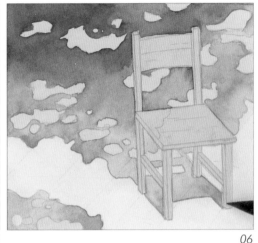

06

✦ 05 繼續蘸取調和好的深綠色繪製椅子後方的樹蔭，越往上顏色越深，可以通過加入更多的鈷藍調和來實現顏色變化。

✦ 06 將筆洗淨，蘸取永固深黃平塗椅子。

Tips ..

紫色和黃色為對比色，用礦紫畫出椅子上的陰影會讓椅子整體顏色更突出。

✦ 07‧08 待顏色乾透，蘸取礦紫加少量水調淡，用筆尖繪製椅子上淡淡的陰影。接着蘸取更多礦紫塗出樹蔭在椅子上投出的不規則形狀，再提筆勾勒一些淺淡的木紋。

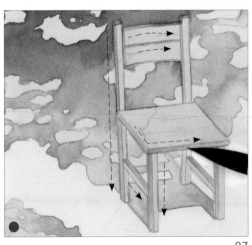

07

08

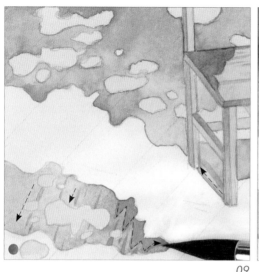
09

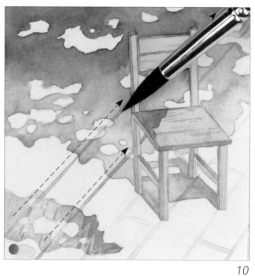
10

◆ 09 將筆洗淨，蘸取深綠色加水調淡，
　　細化椅子的陰影和左下方樹蔭的顏色。

◆ 10 最後將留白膠擦掉，蘸取深綠色，
　　用筆尖在地板上畫出斜線。

Tips ·····································
　　最後還可以用中國白在
　　光斑位置覆蓋薄薄的一
　　層白色增加光感。

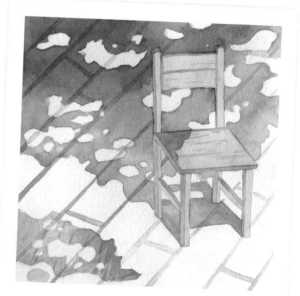

07/05 午後

完成圖 ◄------
Finish

當 海 正 藍
- Chapter three -

夏日的大海是最美麗的，
與天空共享一整片閃着光的蔚藍。

色彩搭配
Colour matching

天空　構成藍　　海面　鈷藍　普魯士藍　中國白

沙灘　永固深黃　　水泡　朱紅　＋　緋紅　＝

01

02

03

04

◆ 01、02 用留白膠勾勒出海浪的邊緣綫，並塗滿水泡。留白膠乾透後，蘸取構成藍用大號畫筆在浸濕的紙上暈染天空的顏色。

◆ 03、04 按壓乾燥的紙巾來吸色，抹出雲朵形狀。待天空的顏色乾透，用普魯士藍混合一點鈷藍，按壓筆肚畫海面。

05 06

♦ 05、06 加水調和永固深黃暈染沙灘，注意塗在留白膠以外的地方。用鈷藍在海浪邊緣
　　點染出海水淡淡的顏色。

Tips ..

　　趁畫紙濕潤時點染出海水的顏色，使海和沙灘銜接起來，讓顏色過渡更自然。
..

♦ 07 待顏色乾透，用橡皮擦輕輕擦掉留白膠。用朱紅加入緋紅調和成的深紅色，細緻地塗
　　出水泡的顏色。

♦ 08 蘸取鈷藍並加入大量清水，給海浪邊緣加上一層陰影。

07 08

09

10

♦ 09 用普魯士藍在海面上繪製一些小波浪，注意筆觸兩端窄、中間寬，可以表現出海面波浪的起伏感。

♦ 10 用筆尖蘸取中國白在海浪附近點綴一些小浪花。

Tips ...

注意讓小浪花從前到後逐漸變小，來表現海面的廣闊無垠。

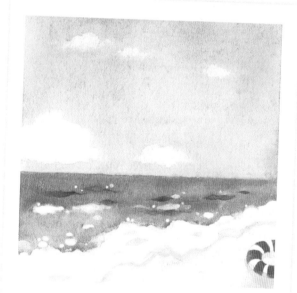

07/11 當海正藍

完成圖 ◄----------
Finish

擁抱無盡夏
- Chapter three -

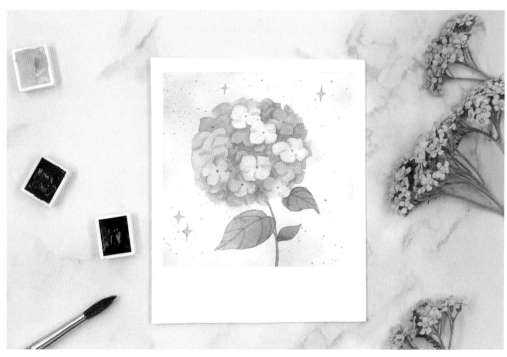

小徑旁的繡球花，兀自盛開着，
像一幅淡雅的畫。

色彩搭配
Colour matching

背景　　●構成藍　●玫瑰茜草　　繡球花　●玫瑰茜草　●礦紫

葉片　　●二號永固綠　●鎘綠

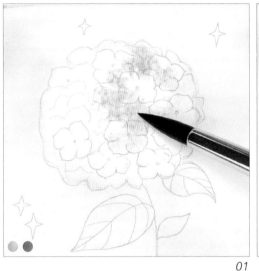

01

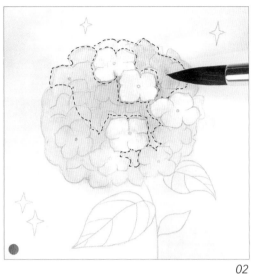

02

03

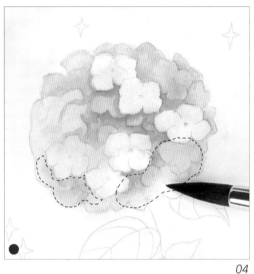

04

✦ 01、02 打濕紙面，用構成藍暈染背景色，再在繡球花上用玫瑰茜草加水調淡暈出一層淺粉色。待顏色乾後，再在四朵花以外的地方暈染淺粉色，可以暈染兩次讓花朵更立體。

✦ 03、04 待顏色乾後，用淺粉色給中間花朵的邊緣勾勒陰影，讓花朵形狀變得更清晰。再在花朵左下方和右下方暈染一層礦紫加水調和的淡紫色，表現繡球花的暗面。

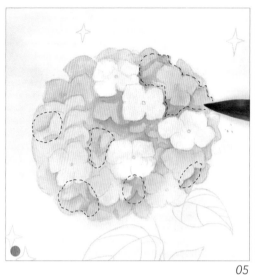

05

06

05 待顏色乾透後,再次用玫瑰茜草加少量水調淡,繪製花朵上面的陰影,讓顏色層次更豐富。

06 用筆尖仔細勾勒每朵花上花瓣交疊的位置,讓小花更立體。

07 將筆抹乾後重新蘸取玫瑰茜草,用筆尖點出主體花朵上小巧的花芯。

08 繪製葉片和根莖。用鎘綠塗畫葉片顏色,再蘸取二號永固綠在葉片尖端處點染,讓顏色白然漸變。

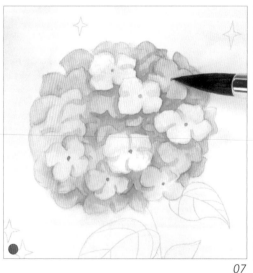

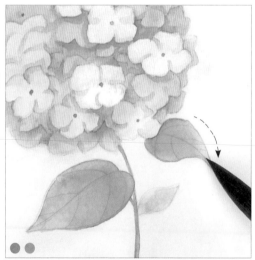

07

08

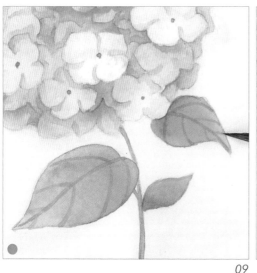

09

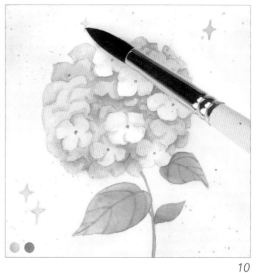

10

◆ 09 待葉片顏色乾透，重新蘸取鎘綠勾勒出清晰的葉脈。

◆ 10 蘸取構成藍，在背景上點綴一些裝飾物，再分別蘸取構成藍和玫瑰茜草，在花朵周圍敲擊筆桿撒點，讓畫面顯得更加可愛。

07/20 擁抱無盡夏

完成圖 ◂- - - - -
Finish

摩天輪約會
- Chapter three -

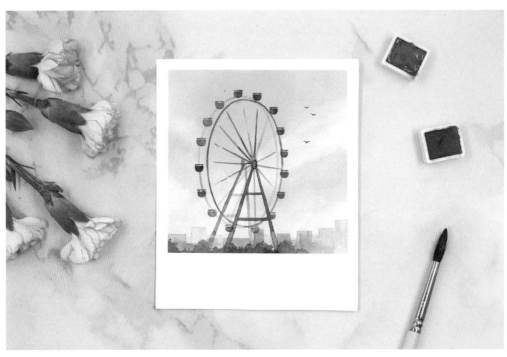

乘上摩天輪，等待轉到最高點時的怦然心動。

色彩搭配
Colour matching

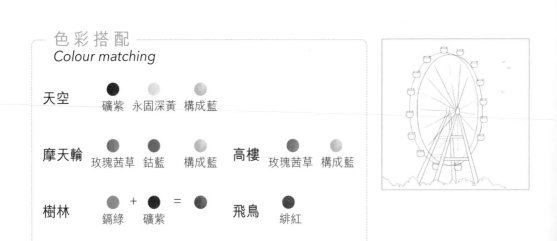

天空　礦紫　永固深黃　構成藍

摩天輪　玫瑰茜草　鈷藍　構成藍　　高樓　玫瑰茜草　構成藍

樹林　鎘綠　＋　礦紫　＝　　飛鳥　緋紅

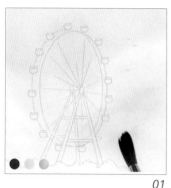

01

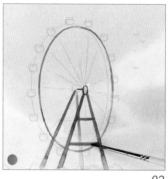

02

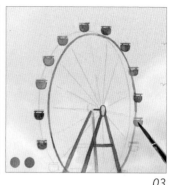

03

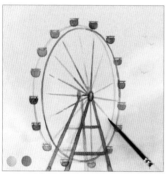

04

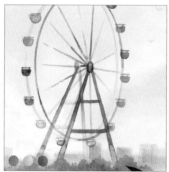

05

06

Tips ...

比用簡單的單色繪製纜車，接色的方法可以讓整個色調更加夢幻！

✦ 01、02 將紙面全部打濕，用礦紫、永固深黃和少量構成藍濕畫出天空。待顏色完全乾
透後，蘸取濃郁的玫瑰茜草，用筆尖勾勒摩天輪前方的大支架。

✦ 03、04 蘸取鈷藍，從摩天輪的左側順時針塗纜車顏色，慢慢加入玫瑰茜草接色，讓顏
色從藍到粉漸變。再蘸取構成藍加水調淡後勾出後方的框架，蘸取玫瑰茜草畫出連接圓
形框架的放射狀線條，斷斷續續地畫更顯隨意。

✦ 05、06 用玫瑰茜草加入大量水後畫出遠處的樓房剪影，可以加入少量構成藍來豐富顏
色。待顏色完全乾透，用鎘綠加入少量礦紫調和的深綠色繪製樹林的剪影。最後將筆洗
淨蘸取緋紅，在摩天輪右上方畫上小小的飛鳥。

尋找那片深海
- Chapter three -

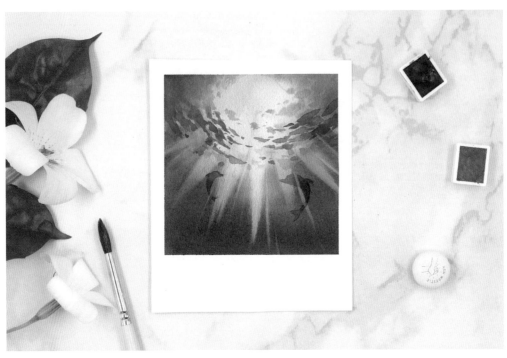

偶爾也會幻想着墜入深海，
去尋找小美人魚的身影。

色彩搭配
Colour matching

海面　　構成藍　　普魯士藍

海底　　普魯士藍　　　海豚　　普魯士藍

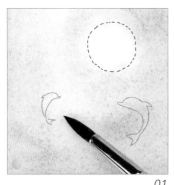

01 *02* *03*

04 *05* *06*

Tips ⋯⋯⋯⋯⋯⋯⋯⋯⋯⋯⋯⋯⋯⋯⋯⋯⋯⋯⋯⋯⋯⋯⋯⋯⋯⋯⋯⋯⋯⋯⋯⋯⋯

可以用乾燥的筆吸色，也可以將紙巾疊出尖角在紙面上輕抹。

◆ 01、02 將畫紙打濕，蘸取構成藍加水調出淺藍色，在畫面中上方畫圓環，留出圓形光暈，然後將圓形外區域塗滿。接着蘸取普魯士藍，在下方按壓筆肚，左右來回橫向運筆繪製海底的顏色。

◆ 03、04 趁顏色濕潤，換乾燥的筆從圓形光暈處開始向下吸色。按下筆肚向下拖動，再慢慢提筆，吸出放射狀錐形光線的留白。再換一枝乾燥的小筆吸色，來添加一些較細的梭形光線。注意中間光束最亮最長，兩側的光束較暗較短。

◆ 05、06 重新蘸取構成藍，在畫面上方三分之一處繪製水波紋。注意中間波紋短而細，兩邊波紋長而寬。待顏色乾後，蘸取普魯士藍再繪製一層深色波紋，並在波紋下方繪製兩隻海豚，注意在有光線穿過的地方顏色要淺一些。

向陽而生
- Chapter three -

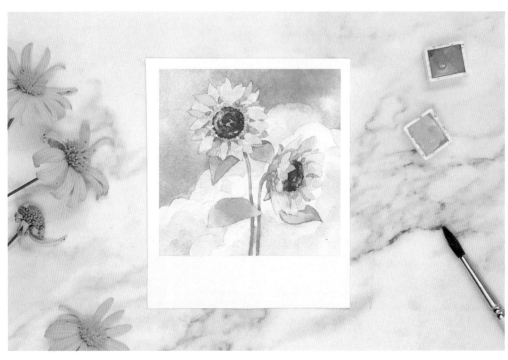

看到碧空下明亮的那一抹黃，
忍不住彎起嘴角，心間滿滿都是燦爛。

色彩搭配
Colour matching

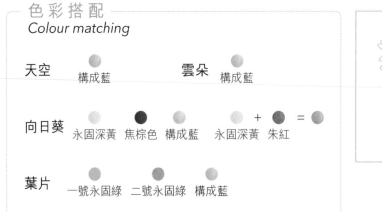

天空　構成藍　　　雲朵　構成藍

向日葵　永固深黃　焦棕色　構成藍　　永固深黃 + 朱紅 =

葉片　一號永固綠　二號永固綠　構成藍

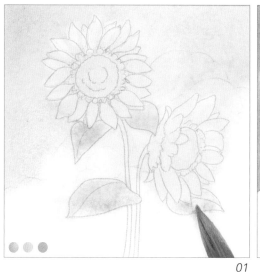

01

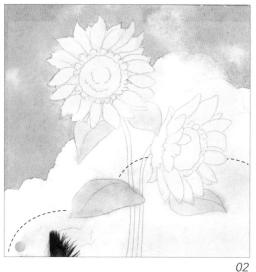

02

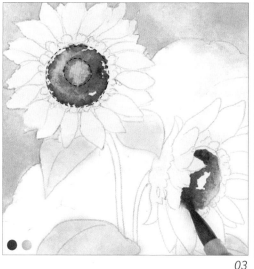

03

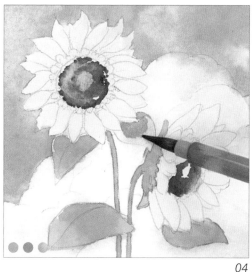

04

◆ 01、02 打濕紙面，蘸取加大量水調淡的構成藍暈染上方天空，把雲朵留白。再蘸取永固深黃、二號永固綠分別點染葵花和葉片的底色。待顏色完全乾後，重新蘸取構成藍畫出天空，再加水暈染下方的雲，讓顏色自然擴散。

◆ 03、04 蘸取焦棕色，先用水調淡後暈染出左花芯底色，再在花芯外圈和內圈蘸取更多顏料點染，趁濕添加少許構成藍在左側混色。直接用焦棕色塗出右邊花芯，中間留白。蘸取二號永固綠、一號永固綠、一點構成藍塗根莖和葉片，讓每片葉子都有顏色的變化。

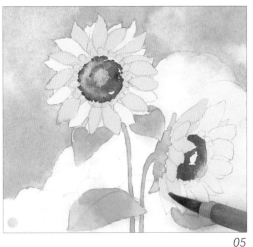

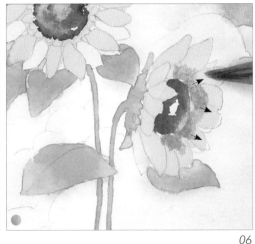

05

06

♦ 05 蘸取永固深黃平塗左邊花朵的內層花瓣，並將右邊花朵的花瓣塗滿。

♦ 06 待顏色乾透，把永固深黃和朱紅調和的橙色塗在右側花瓣根部，再用濕筆向外暈開。

Tips ..

　　用永固深黃和橙色兩種顏色來塗花瓣，能讓色彩更有層次。

♦ 07 繼續用橙色點塗繪製左邊花朵花芯外圈的結構，並塗畫剩餘花瓣的顏色。

♦ 08 將筆洗淨，蘸取二號永固綠勾勒出葉片的葉脈和邊緣的陰影。

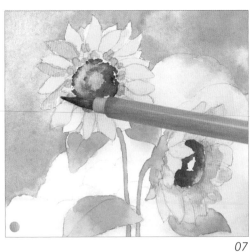

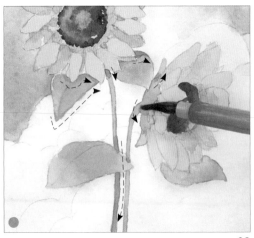

07

08

09

10

♦ 09 為了讓背景豐富，再蘸取構成藍加大量水調淡，按壓筆肚，筆尖沿雲朵的波浪形邊緣移動，增添雲朵的層次感。

♦ 10 用筆尖蘸取焦棕色，點在花芯中間。再蘸取調和好的橙色仔細勾勒出每瓣花瓣間的陰影，讓花朵更加立體。

Tips ··

作為主視覺中心的花朵部分可以多次塑造，葉片作為點綴不用畫太多的層次。

08/10 向陽而生

完成圖 ◄-------
Finish

追逐光的影子
- Chapter three -

草葉隨風輕輕搖曳，
在牆上映出細碎的影子。

色彩搭配
Colour matching

牆面　永固深黃　　投影　礦紫　永固檸檬黃

藤蔓　一號永固綠　二號永固綠

01

02

03

04

◆ 01、02 蘸取永固深黃，用濕畫法將整個畫面暈染成淡黃色，在畫面高度二分之一處落筆時間長一些讓顏色更飽和。趁濕蘸取礦紫，加大量水調淡後暈染大面積的投影，邊緣可以隨意一些。

◆ 03、04 換勾線筆劃出右側葉子淡紫色的投影，在葉尖處加入少許永固檸檬黃混色。用同樣的方法繪製左側枝條的投影。

05 06

♦ 05、06 蘸取礦紫，塗出自行車淡紫色的影子。在畫面左下方和自行車坐墊旁再繪製幾
　片淺淺的葉片來填充畫面。

♦ 07 用一號永固綠加少量清水塗出頂部淺色的藤蔓。待顏色乾後，再蘸取一號永固綠繪
　製頂部的大葉片，兩三片為一組，多畫幾組。隨意在幾片葉片上用二號永固綠加深葉片
　顏色。

♦ 08 蘸取二號永固綠，用筆尖拉出橫向的藤蔓並畫上小葉子。再在右側用筆尖繪製一條
　垂下飄動着的細藤蔓，同樣先畫枝條，再畫葉子。

07 08

09

10

◆ 09 蘸取更多的二號永固綠，從上往下
繪製左側垂下來的長藤蔓，讓顏色自
然變淡。

◆ 10 將筆洗淨，蘸取礦紫加大量水調淡，
塑造大片紫色投影，稍微立起筆尖讓
投影邊緣的葉片形狀更加清晰。

08/18 追逐光的影子

完成圖
Finish

今日有雨
- Chapter three -

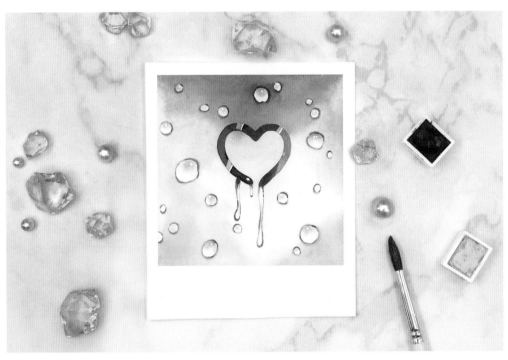

躲一場淅淅瀝瀝的雨，將濕漉漉的想念埋在心底。

色彩搭配
Colour matching

背景	鈷藍	礦紫	鎘綠	永固檸檬黃

愛心	構成藍	普魯士藍	中國白

水珠	構成藍	普魯士藍	中國白

01

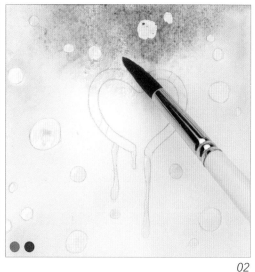

02

03

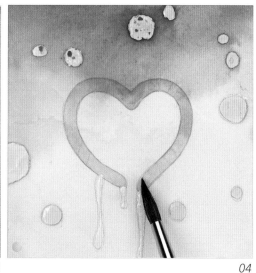

04

✦ 01、02、03 首先用留白膠將水珠部分塗滿等待乾透。將紙面全部打濕，先蘸取鈷藍在最上方和左右兩側暈染，上方顏色深一些，並點染一點礦紫。再趁濕蘸取少量鎘綠在左右下角隨意點染，讓顏色自然擴散。換乾淨的筆蘸取永固檸檬黃點染在畫面中間。

✦ 04 等待背景顏色乾透，蘸取構成藍加少量水調淡，塗滿愛心的部分。

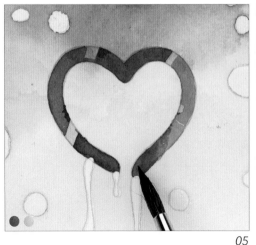

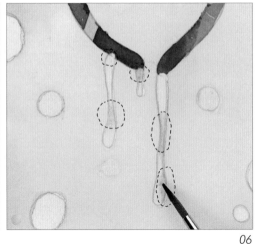

05

06

✦ 05、06 用普魯士藍和構成藍疊色來繪製愛心上的深色部分，留出幾段底層的淺藍色不塗能使水痕更真實。乾後擦掉水滴部分的留白膠並用清水潤濕，再在水滴中間用勾綫筆暈染一些淺淺的構成藍。

Tips ...

在滴下來的水珠上的暗面進行暈染，它就會變得立體起來了！

..

✦ 07 蘸取普魯士藍加少量水調淡，立起筆尖勾出水滴的陰影，讓形狀更明顯。

✦ 08 擦掉所有水珠上的留白膠，用清水潤濕留白部分，在每個水珠上方點染構成藍，讓顏色自然擴散變淺。

07

08

09

10

◆ 09 蘸取普魯士藍勾畫水珠陰影，用少
　量清水稍微將邊緣暈開會更自然。

◆ 10 用筆尖蘸取中國白，給水珠點上高
　光，並在愛心上添加細條高光，這幅
　畫就完成了！

Tips ···

　先勾勒水珠邊緣再暈染
　開，會讓水珠有附在玻
　璃窗上的感覺。

08/30 今日有雨

完成圖 ◄┄┄┄┄
Finish

Chapter four

秋暮私語

秋意濃
- Chapter four -

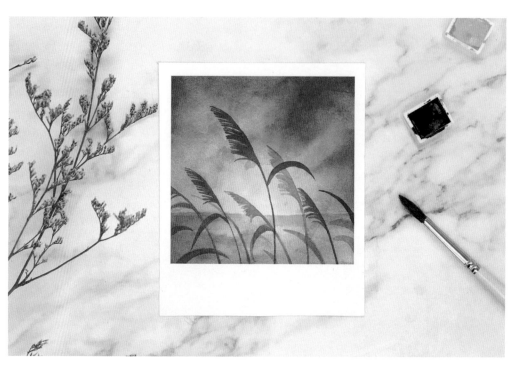

晚霞漫天，蘆花隨風輕舞，
心緒也跟着飄揚起來。

色彩搭配
Colour matching

天空 / 湖面　永固檸檬黃　緋紅　礦紫　永固深黃

蘆葦　礦紫　緋紅　黃赭

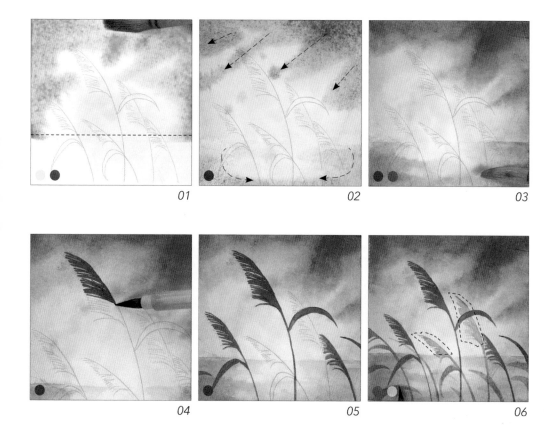

01

02

03

04

05

06

Tips ..

　　如果想要水平面更平整，可以在水平線下方貼上美紋紙膠帶，先繪製天空部分，等
乾後撕掉紙膠帶，再繪製水面。

◆　01、02、03 先打濕紙面，蘸取永固檸檬黃在畫面中央暈染明亮的落日，然後蘸取緋紅
　　在四周暈染晚霞，趁濕蘸取礦紫畫出水面和雲朵的深色部分。再蘸取緋紅、礦紫點染天
　　空和水面，讓顏色層次更豐富。

◆　04、05 等背景完全乾透，蘸取礦紫加少量水調淡，用筆尖勾畫蘆葦的形狀，畫根部時
　　盡量一氣呵成。畫葉片時先落筆尖，再壓下一部分筆肚畫葉片最寬處，最後提筆收尾。

◆　06 等前面顏色乾透，蘸取緋紅繪製後方的蘆葦，在落日的位置加入黃赭混色讓顏色變
　　淺，營造透光的唯美效果。

楓林散步
- Chapter four -

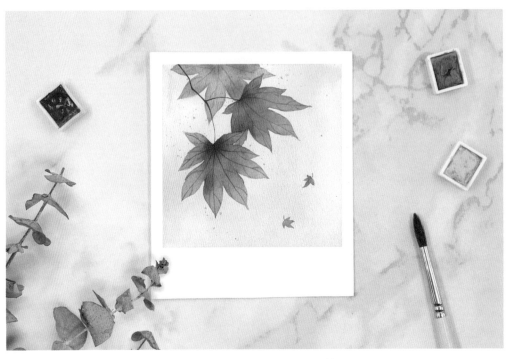

穿行在楓林之中，凝望那漂亮葉子，
心也變得沉靜下來。

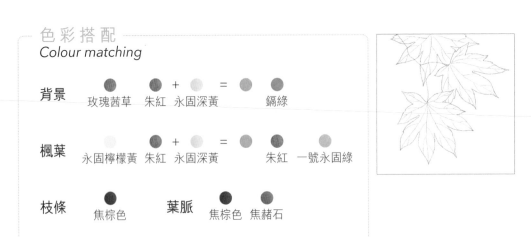

01　　　　　　　　　02　　　　　　　　　03

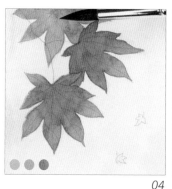

04

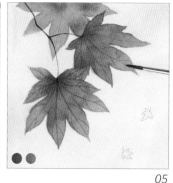

05

06

Tips ...

　　在進行楓葉混色時，要從葉尖畫起，再在中部加深顏色使其自然交融。

◆　01 用濕畫法在畫面上方用玫瑰茜草暈染，用朱紅和永固深黃調和的橙色在中部大面積
　　鋪色，在最下方加入一點鎘綠。

◆　02、03、04 背景色乾透後開始繪製楓葉。先在葉尖位置塗少量永固檸檬黃，接着用橙
　　色塗滿楓葉，再在中部暈染朱紅。另外兩片葉子葉尖顏色換用一號永固綠，最上面的葉
　　子只需暈染少許朱紅。三片楓葉顏色有所不同，會讓畫面色彩更豐富。

◆　05、06 楓葉顏色乾透以後，用筆尖蘸取焦棕色勾出細長的枝條和兩片較紅楓葉的葉脈，
　　用焦赭石勾勒後方黃色楓葉的葉脈。再用朱紅和橙色平塗右下側飄落的小葉片，敲擊筆
　　桿在大片楓葉位置附近撒點。

在這泛黃清秋
- Chapter four -

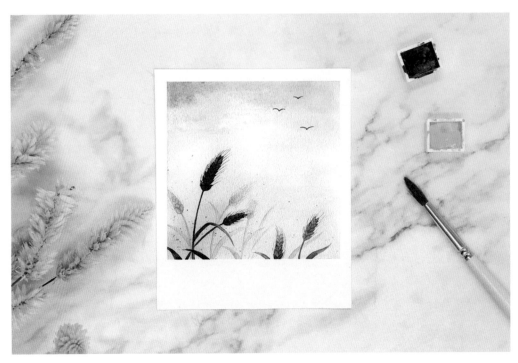

吹來一陣清秋的涼風，
田野中散落了麥子的小秘密。

色彩搭配
Colour matching

背景　永固深黃　普魯士藍　＋　礦紫　＝

麥穗　焦赭石　焦棕色　　**飛鳥**　象牙黑

01　　　　　　　　　　*02*　　　　　　　　　　*03*

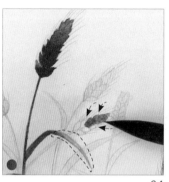
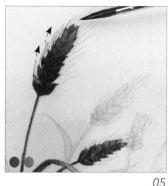

04　　　　　　　　　　*05*　　　　　　　　　　*06*

◆ 01、02 先打濕紙面，用永固深黃從下向上暈染到畫面高度三分之二處，反 Z 字形運筆
　　畫出漸變效果。再用普魯士藍加入少量礦紫調和的藍紫色從上向下暈染。等背景完全乾
　　透後，蘸取加水調淡後的焦赭石塗出遠處麥子顏色。

◆ 03、04 蘸取更多的焦赭石繪製右側麥子，在邊緣處混入一點焦棕色，與遠處麥子顏色
　　形成對比凸顯層次。接著蘸取濃郁的焦棕色，塗畫前方的麥子，從麥穗頂端向下塗色，
　　在底部落筆久一些，讓顏色沉積。畫折下來的葉子時，注意亮面顏色較淺。

◆ 05、06 用勾綫筆蘸取焦棕色勾出前方麥穗上的果實，再立起筆尖快速勾勒細鬚。蘸取
　　調淡後的焦赭石畫遠處麥子。蘸取象牙黑，在畫面右上角描繪三隻飛鳥。最後用焦赭石
　　在麥子附近敲擊筆桿撒點。

遇見一場日落
- Chapter four -

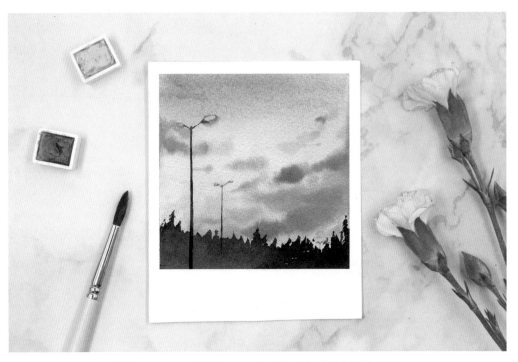

日落時分，我眼中的世界被浸染成如夢似幻的顏色，
這是今日最美的遇見。

色彩搭配
Colour matching

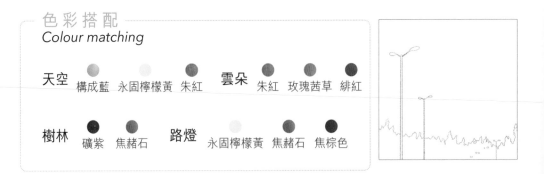

天空　構成藍　永固檸檬黃　朱紅　雲朵　朱紅　玫瑰茜草　緋紅

樹林　礦紫　焦赭石　路燈　永固檸檬黃　焦赭石　焦棕色

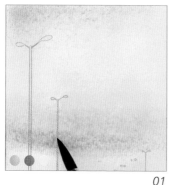

01 *02* *03*

04 *05* *06*

Tips ··

逆光的樹林起到剪影般的效果，繪製時注意筆尖朝上，上下連
續運筆表現細碎的樹尖。

◆ 01、02、03 將紙面全部打濕，蘸取構成藍從上向下暈染，讓顏色自然變淡，接着用加
了大量水調淡的朱紅從下方暈染，蘸取永固檸檬黃點染一片落日的光暈。趁濕蘸取少量
朱紅畫出遠處的雲朵，再蘸取玫瑰茜草和緋紅畫近處的大片雲朵，豐富畫面層次。

◆ 04 待背景色乾透，用濕潤的筆蘸取礦紫繪製樹的剪影，在近第二盞路燈處加入少許焦
赭石混色，與背後雲朵的暖色相映襯。

◆ 05、06 用永固檸檬黃暈染遠處路燈燈光，將筆抹乾後再蘸取永固檸檬黃厚塗近處路燈，
待乾後，沿着厚塗的邊緣暈染一點焦赭石，豐富路燈光暈層次。將筆洗淨，用筆尖蘸取
焦赭石畫路燈燈臂，再用焦棕色快速勾勒燈柱。注意遠處燈柱的綫條要更細。

書間小語
- Chapter four -

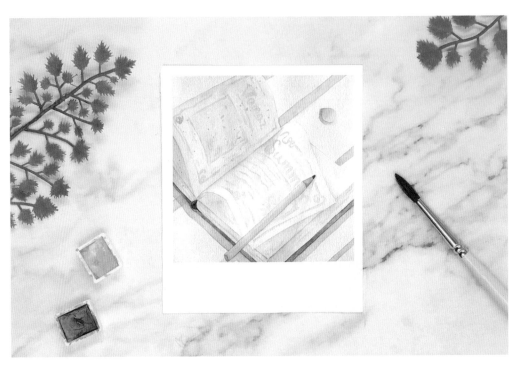

認真讀一本喜歡的書，掉進故事裏那個有鞦韆的舊庭院，
做一個快樂的旁觀者。

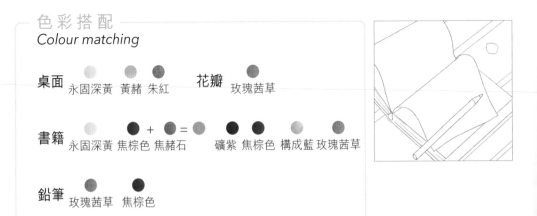

色彩搭配
Colour matching

桌面　永固深黃　黃赭　朱紅　　**花瓣**　玫瑰茜草

書籍　永固深黃　焦棕色　＋　＝　焦赭石　　礦紫　焦棕色　構成藍　玫瑰茜草

鉛筆　玫瑰茜草　焦棕色

01　02

◆ 01、02 蘸取永固深黃加大量水調淡，填塗書本周圍區域，並在角落點染一些黃赭。在翻開的書頁上暈染一些永固深黃表現頁面。待顏色完全乾透，用朱紅加大量水調淡來平塗桌面木紋。

◆ 03 用濕潤的筆蘸取礦紫繪製書側的陰影，用焦赭石和少量焦棕色調和的淺咖色暈染書角和書頁邊。

◆ 04 蘸取玫瑰茜草加水調淡，繪製筆桿和花瓣。畫筆桿時使尾端的顏色更深，能表現陰影處的光影效果。

05 *06*

✦ 05 蘸取焦棕色加少量清水繪製書皮的底面。再用筆尖繼續蘸取焦棕色來畫鉛筆頭，注意鉛筆芯的部分顏色要深。

✦ 06 繪製右邊書頁上面的內容。蘸取構成藍加大量水調淡繪製書頁上圖片的方框。再蘸取焦棕色加大量水調淡繪製文字部分。

✦ 07 同 06 步驟繪製左頁，注意畫圖片方框時，用調淡的構成藍和玫瑰茜草接色暈染。

✦ 08 蘸取礦紫，用筆尖在書頁側面勾勒幾筆細綫增添書頁的質感，並在花瓣下面塗一圈陰影。用礦紫加入玫瑰茜草混色，繪製書皮下面的陰影。換大筆蘸取礦紫，從鉛筆筆尖處向下添加陰影。

07 *08*

09

10

◆ 09 待前面顏色完全乾透，蘸取礦紫加大量水調淡，在書頁接縫處繪製陰影，再在左側書頁上大面積暈染一層淡紫色。

◆ 10 用筆尖蘸取淺咖色在左側書頁上點一些不規則的形狀，讓頁面效果更豐富。

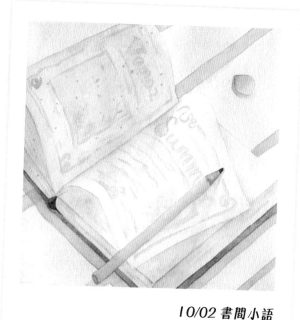

10/02 書間小語

完成圖 ◄ - - - - -
Finish

去遠方
- Chapter four -

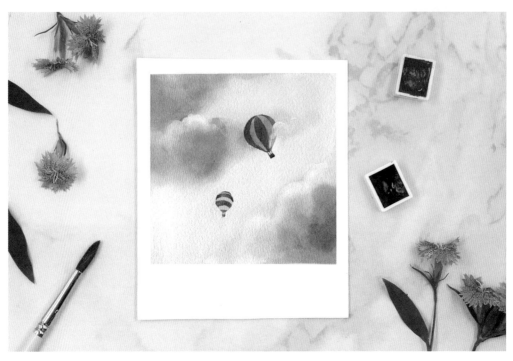

盼望已久的假期終於開始了，
一起去看看外面的世界吧！

色彩搭配
Colour matching

天空　構成藍

大熱氣球　朱紅　緋紅　礦紫　　小熱氣球　玫瑰茜草　礦紫

雲團　礦紫　緋紅　永固檸檬黃　玫瑰茜草　朱紅　中國白　構成藍

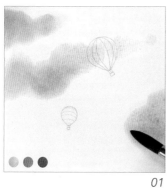

01

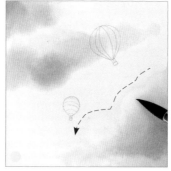

02

03

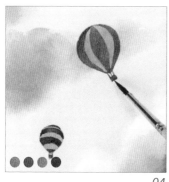

04

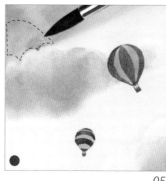

05

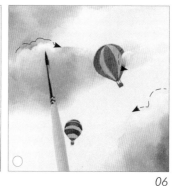

06

Tips

表現雲團時，先在亮面、暗面分別用淺色、深色暈染，
再用高光勾勒邊緣，就能畫出雲朵膨鬆的體積感啦！

✦ 01、02、03 在濕潤的紙面上用構成藍鋪底色，趁濕用玫瑰茜草、緋紅和一點兒構成藍
繪製雲團暗面。用乾燥的筆尖在雲團亮面處吸色，再蘸取永固檸檬黃點染雲團的亮面。
蘸取加水調淡了的朱紅點染在中間和右下角兩朵雲團的中部銜接亮暗面，再用礦紫加深
暗面顏色。

✦ 04 待雲團顏色乾透後繪製熱氣球。用朱紅和緋紅平塗大熱氣球的條紋，再用玫瑰茜草
和礦紫平塗小熱氣球條紋。換勾線筆蘸取礦紫，用筆尖勾勒兩個柳條筐。

✦ 05、06 蘸取少量礦紫繪製左上方雲團陰影，邊緣用清水筆暈開。蘸取中國白，為中間
和右下兩朵雲團添加高光，在大熱氣球右側塗少量中國白，製造被遮擋的效果。

橘 子 派 對
- Chapter four -

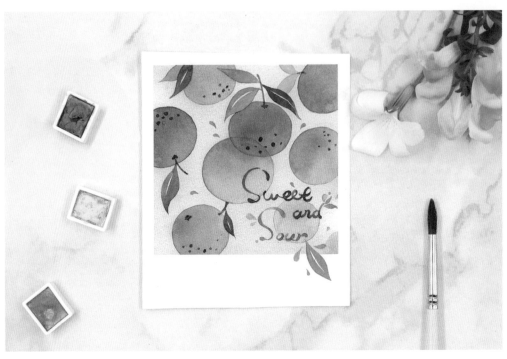

橘子酸甜的滋味總能讓人想起記憶裏的秋天。

色彩搭配
Colour matching

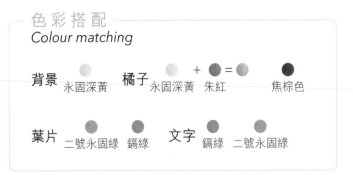

背景　永固深黃　　橘子　永固深黃　＋　朱紅　＝　　焦棕色

葉片　二號永固綠　鎘綠　　文字　鎘綠　二號永固綠

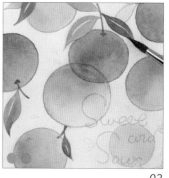

01 *02* *03*

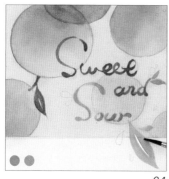
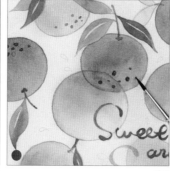
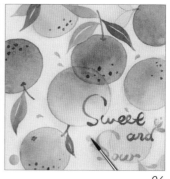

04 *05* *06*

Tips ..

在較深的顏色上疊加淺色，會呈現半透明的效果。用這個小技巧畫的橘子能讓畫面
更乾淨。

♦ 01、02 蘸取永固深黃，用濕畫法畫出淡黃的底色。待底色乾透，蘸取用永固深黃和朱
紅調和的橙色平塗三個顏色較深的橘子。待乾透後繼續按壓筆肚塗滿剩餘的橘子，注意
顏色要淺一些。

♦ 03、04 用二號永固綠和鎘綠平塗葉子，葉子顏色不一樣才能讓畫面更豐富。注意葉脈
留白，畫到葉尖時要提筆收尾。換勾綫筆繪製文字部分，先用鎘綠，再用二號永固綠。
將紙膠帶撕開，繼續繪製框外的葉子。

♦ 05、06 用勾綫筆蘸取焦棕色給橘子添加細節，在大多數橘子上畫一些大大小小的棕點。
然後蘸取橙色，繪製一些濺出的橘汁，讓畫面更活潑。

秋之香氣
- Chapter four -

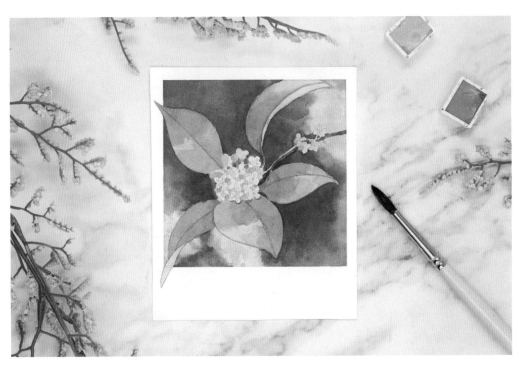

馥郁滿懷的陣陣桂香，
是我眷戀每個秋天的理由。

色彩搭配
Colour matching

背景 永固深黃 鎘綠 + 礦紫 = ● **桂花** 永固深黃 黃赭

葉片 二號永固綠 永固檸檬黃 **花枝** 焦棕色

01

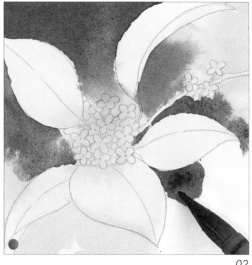

02

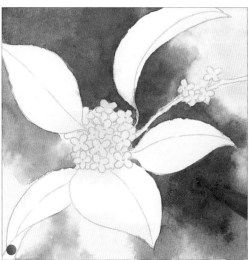

03

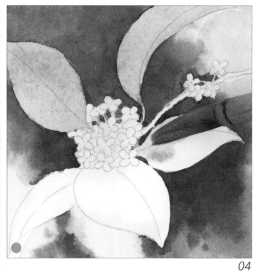

04

◆ 01、02 用大量清水將紙面打濕，保證紙面足夠濕潤，蘸取永固深黃給桂花及局部背景點染上色。緊接着蘸取用鎘綠和礦紫調和的深綠色暈染其餘背景色，要盡量避開葉片的位置。如果直接留白葉片有難度的話，也可以選用留白膠來遮蓋。

◆ 03、04 趁底色濕潤時，減少筆尖中水分，再蘸取深綠色以桂花為中心向外點染，加深顏色。將筆洗淨後，蘸取二號永固綠加少量水，平塗完所有葉片。

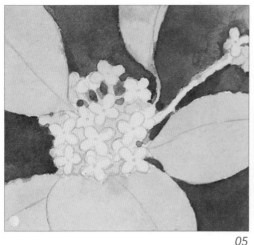

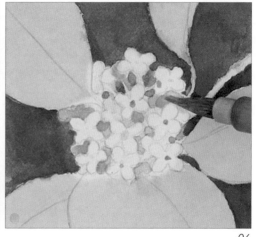

05 06

✦ 05、06 換小筆，用筆尖蘸取永固深黃給裏層的桂花加深顏色來突出外層淺色的桂花。
再蘸取少量黃赭，細緻地點出所有花芯，並加深裏層花朵陰影。

Tips ·······

在桂花花瓣內部繪製小小的橢圓形暗面，表現花瓣微
微凹下的特點，顯得更加真實。

✦ 07 將筆潤濕，蘸取黃赭再次繪製外層桂花的花瓣，並塗出花瓣上面的暗面。用永固深黃
和黃赭為右側枝上的小花上色。

✦ 08 用少量清水將葉片打濕，蘸取二號永固綠從葉片根部開始暈染，並在葉尖加入少許永
固檸檬黃混色。

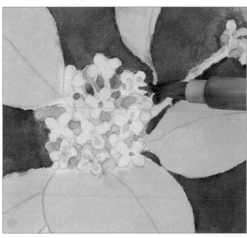

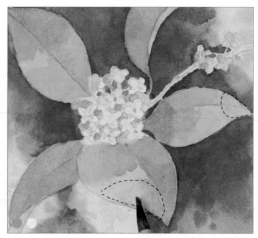

07 08

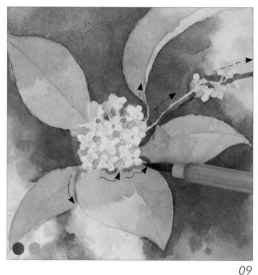

09

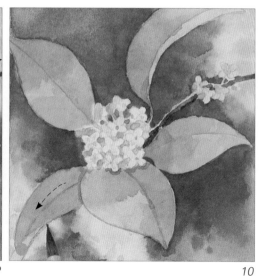

10

◆ 09 待顏色乾透，用焦棕色繪製花枝，
注意在邊緣留白，作為高光。接着將
筆洗淨後蘸取二號永固綠，勾勒葉片
上的陰影。

◆ 10 蘸取二號永固綠加水調淡，用筆尖
勾勒葉片主葉脈。

Tips ..

　　構圖時將葉片畫到框
外，會有種肆意生長
的俏皮感，讓整幅畫
靈動起來。

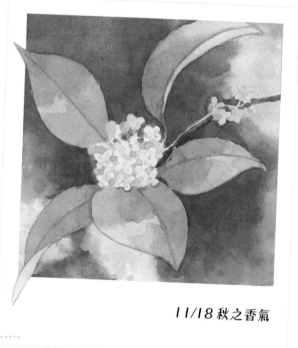

11/18 秋之香氣

完成圖 ◀-------
Finish

愛你如詩
- Chapter four -

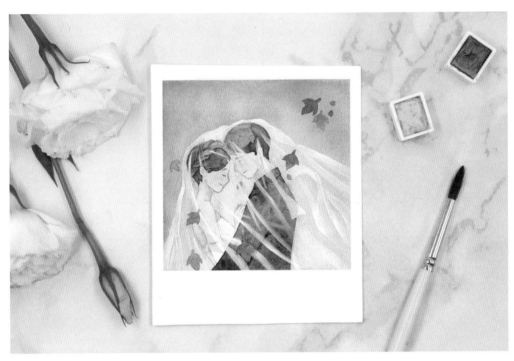

毋須用人多言語證明，在每一個緊密的擁抱中，我知道我愛你。

色彩搭配
Colour matching

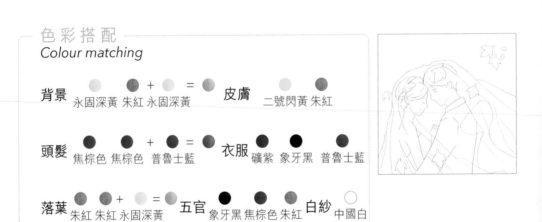

背景　永固深黃　朱紅　永固深黃　＝　皮膚　二號閃黃　朱紅

頭髮　焦棕色　焦棕色　普魯士藍　＝　衣服　礦紫　象牙黑　普魯士藍

落葉　朱紅　朱紅　永固深黃　＝　五官　象牙黑　焦棕色　朱紅　白紗　中國白

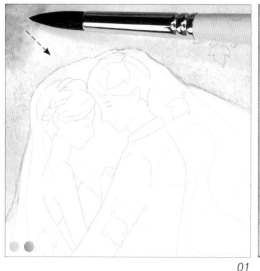

01

02

03

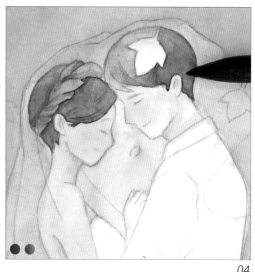

04

♦ 01、02 將白紗外的位置打濕，用永固深黃從上方向下暈染，蘸取朱紅和永固檸檬黃調
和的橙色，從邊緣向內暈染。接着打濕白紗內部，用調淡了的橙色從頭頂白紗處向下
塗，在下方用清水筆暈開，使顏色減淡。用筆尖仔細塗畫人物中間淺淡的背景色，避開
人物臉龐，突顯畫面溫暖的氛圍。

♦ 03、04 蘸取二號閃黃加水調淡後繪製人物膚色，趁濕在耳朵內部、脖子下方和手臂周
圍用朱紅暈染淡淡的陰影。將筆洗淨，蘸取焦棕色平塗女生頭髮，再用勾線筆勾勒出髮
辮和少許髮絲。用焦棕色加入少量普魯士藍調和，繪製男生頭髮。

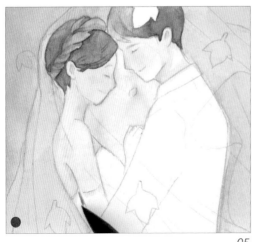

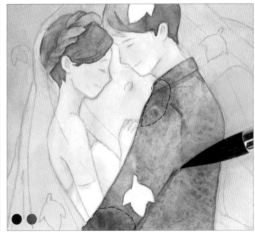

05

06

05 蘸取礦紫，在女生的白色禮服和手套處繪製淺色陰影，並用清水暈開，表現禮服光滑的質感。

06 再蘸取象牙黑，加入適量清水調淡，繪製男生禮服，趁濕在衣領和衣袖上點染一些普魯士藍。待顏色乾後，蘸取象牙黑勾勒肩線以及衣領、衣袖下面的陰影。

07 為了營造秋日的氛圍，用紅橙色和朱紅交替着平塗落葉顏色，注意落葉邊緣顏色要乾淨。

08 換勾綫筆描繪人物的五官。先用象牙黑勾出眼睛，用焦棕色勾出眉毛，再蘸取朱紅，加入適量清水，塗在鼻樑和嘴唇上，展現戀人幸福的表情。

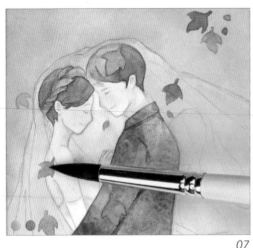

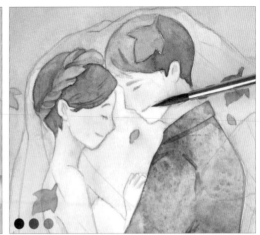

07

08

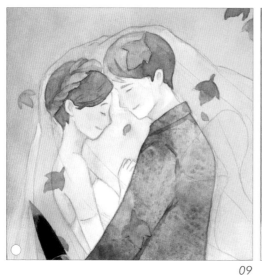

09

10

♦ 09、10 繪製唯美的白紗，先
　蘸取中國白，沿白紗綫稿的
　邊緣平塗一層白邊，蘸水讓
　邊緣暈染得更自然。白色直
　接覆蓋在背景上，略微透出
　一些底色更能表現紗的半透
　明質感。

Tips ·······································•

　　注意人物面部位置周
　　圍的白紗褶皺要少畫
　　一些，不要影響人物
　　的面部。

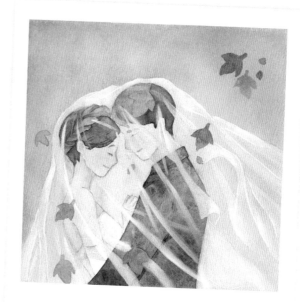

11/30 愛你如詩

完成圖 ◄-------
Finish

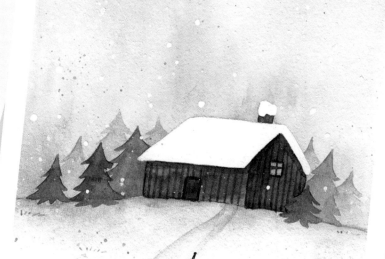

Chapter five

冬季映雪

看煙花絢爛
- Chapter five -

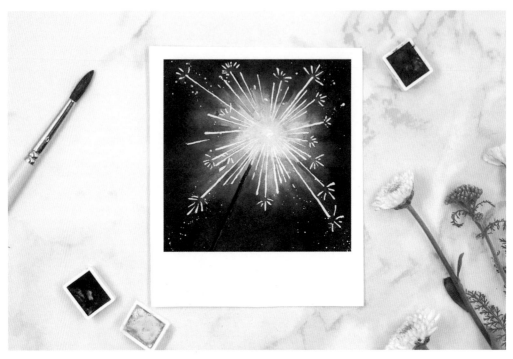

煙花在幾秒之間將黑夜點亮，
盛大而絢爛。

色彩搭配
Colour matching

煙花　構成藍　永固檸檬黃　　夜空　普魯士藍　＋　象牙黑　＝

煙花棒　象牙黑　　小點　中國白

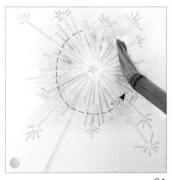

01 · · · 02 · · · 03

紙巾

04 · · · 05 · · · 06

Tips ··

　　除了留白的方法，也可以直接用中國白顏料或者高光筆來畫飛濺的煙花，不過一定要在底色完全乾透的前提下進行。

◆　01、02 在煙花和煙花棒處細緻地塗上留白膠，待完全乾透後，蘸取構成藍用濕畫法暈染一圈顏色。蘸取用普魯士藍和大量象牙黑調和的墨藍色從外向內暈染，注意保留煙花中心淺色的部分。

◆　03、04 蘸取構成藍和永固檸檬黃點染煙花光暈。待顏色乾透後，蘸取少量加了中國白的構成藍，用濕潤的筆尖點在煙花的尾部。將筆洗淨，蘸取永固檸檬黃加少量清水，再在煙花中心的周圍暈染。

◆　05、06 待顏色乾透後擦掉留白膠，用勾線筆蘸取象牙黑直接塗出煙花棒，在側邊留出一絲高光。筆洗淨後，蘸取永固檸檬黃平塗中間的星星。用紙巾遮蓋住不需要撒點的位置，蘸取中國白，在四個長煙花附近敲擊筆桿撒點。

✳ 咖啡時刻 ✳
- Chapter five -

和許久未見的老朋友喝一杯熱咖啡，
坐下來聊聊那些已經遠去的過往。

色彩搭配
Colour matching

地面　永固深黃　朱紅　永固檸檬黃　　木椅　焦棕色

咖啡　焦棕色　礦紫　中國白　　雙手　朱紅

毛衣　礦紫　焦棕色　　落葉　朱紅　永固深黃

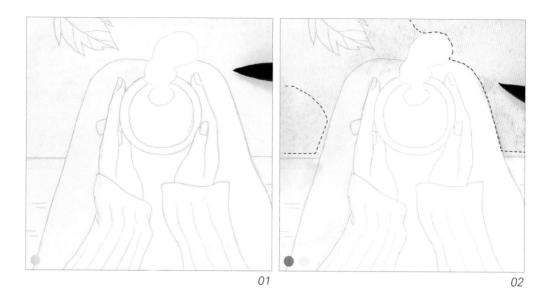

01 02

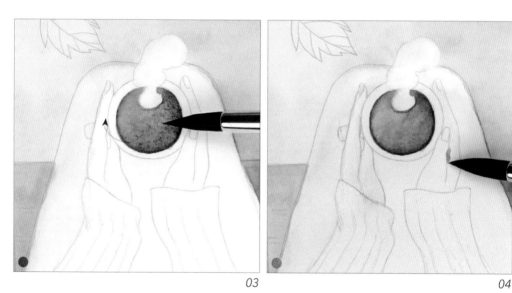

03 04

♦ 01、02 蘸取永固深黃加入大量的水塗畫地面和人物的左腿,趁濕蘸取調淡的朱紅在地
 面右側和椅子周圍隨意點染,讓左上角顏色最淺最亮。再在左側膝蓋處點染永固檸檬
 黃,製造光感。

♦ 03、04 蘸取焦棕色平塗椅子部分,以腿部為分界,顏色左淺右深。再用濕潤的筆尖蘸
 取焦棕色繪製咖啡的顏色,逆時針塗色,讓顏色自然變淺。注意留白產生霧氣效果。再
 用朱紅加入大量水調淡,暈染雙手顏色。

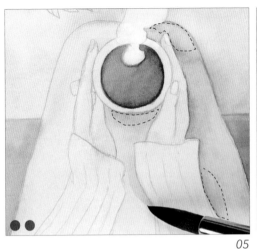

05

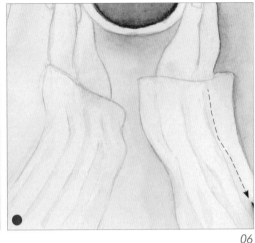

06

◆ 05 待顏色乾透後，用礦紫加入大量的水，塗腿上陰影部分的顏色，注意在膝蓋、咖啡杯和手肘處加入少許焦棕色混色，讓陰影顏色更豐富。

◆ 06 待陰影顏色乾透，用礦紫繪製毛衣條紋，沿線稿畫出一條條淺淺的邊表現毛衣的質感，並在袖口也暈染一點礦紫。

◆ 07、08 接下來蘸取朱紅繪製指甲，再加入清水調淡成淺紅色，勾勒手與杯沿相接處、手指之間以及袖口處的陰影，再在大拇指兩側暈染淺淡陰影，塑造出手部的體積感。蘸取加水調淡的焦棕色塗畫咖啡的陰影。

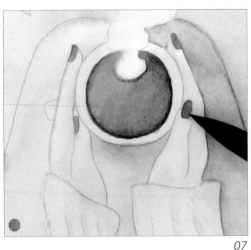

07

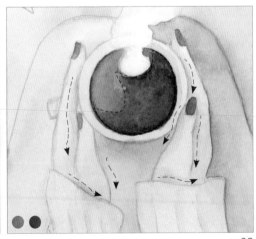

08

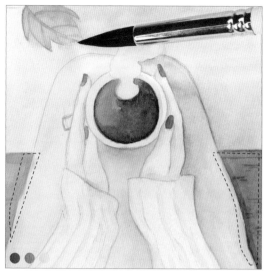

09

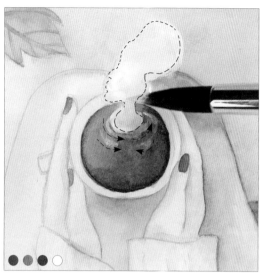

10

◆ 09 將筆洗淨，用焦棕色繪製椅子上的陰影，再用筆尖在紙上拖動添加一些短的橫木紋。用朱紅和永固深黃混色繪製落葉底色，待顏色乾後再用朱紅勾勒葉脈。

◆ 10 將咖啡霧氣的部分用清水潤濕，用焦棕色、朱紅、礦紫這三種環境色來點染。將筆吸乾，用筆尖蘸取中國白，在咖啡上隨意添加幾筆水紋。

Tips ·······································

想要畫出乾淨的霧氣，綫稿一定要淺，並用深色暈染出周圍環境的顏色，讓霧氣更真實。

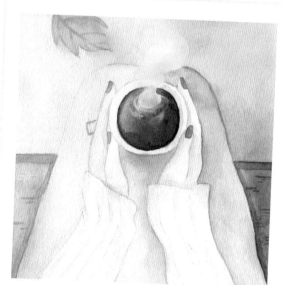

12/20 咖啡時刻

完成圖 ◄·······
Finish

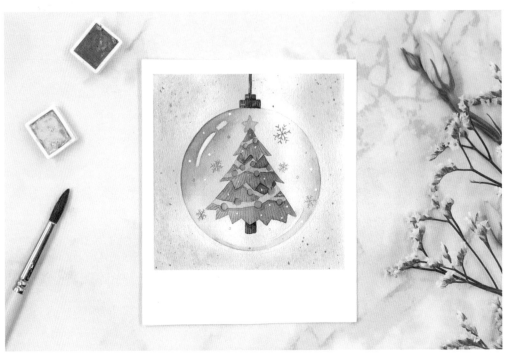

✳ 送你一棵聖誕樹 ✳
- Chapter five -

期待着每一年的聖誕節，將聖誕樹掛滿可愛的彩燈，
等一個奇蹟悄然降臨。

色彩搭配
Colour matching

背景　●鈷藍　　水晶球　●構成藍　●焦棕色

聖誕樹　●一號永固綠　●鎘綠　●二號永固綠　●焦棕色

聖誕樹裝飾　●永固深黃　●朱紅　雪花　●鈷藍　○中國白

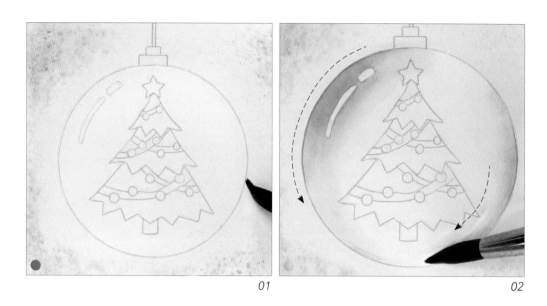

01　　　　　　　02

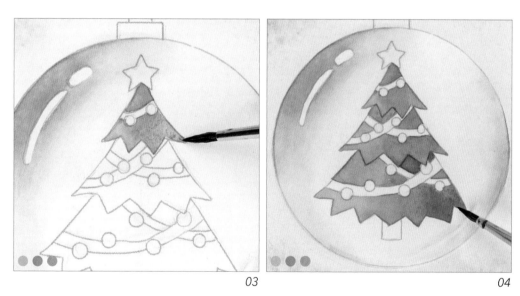

03　　　　　　　04

◆　01、02 避開水晶球，用鈷藍加大量水鋪滿背景色，待顏色乾透後，再蘸取構成藍加少量水從水晶球的邊緣向內部暈染，注意留出高光。

◆　03、04 用三種綠色畫聖誕樹。每一層依次用一號永固綠、鎘綠、二號永固綠從左向右平塗接色，使樹的顏色呈漸變效果。

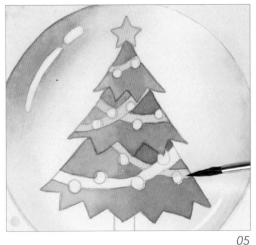

05

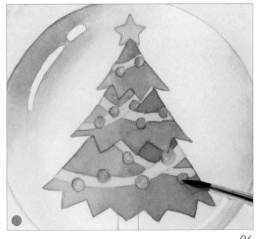

06

✦ 05、06 待樹的顏色乾透，蘸取永固深黃平塗樹頂的星星和彩帶。再用加水調淡了的朱紅平塗小燈。

Tips

　　水彩畫中的細節有時用彩鉛來繪製會更好控制。

✦ 07 將筆洗淨後蘸取焦棕色，加少量水調淡，繪製球的頂端和聖誕樹樹幹。

✦ 08 蘸取二號永固綠畫出聖誕樹上的陰影。換勾綫筆用焦棕色和二號永固綠給樹和樹幹以及頂端連接處添加細條紋。注意樹上的條紋呈現放射狀。

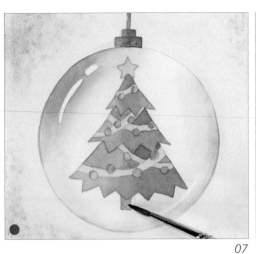

07

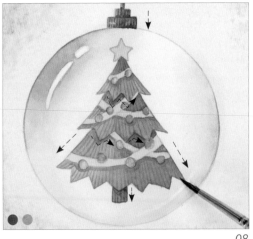

08

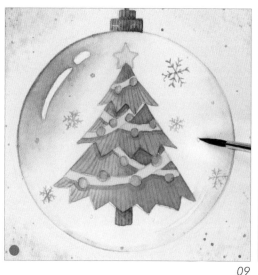

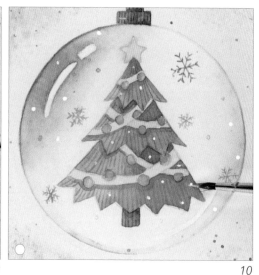

09

10

◆ 09 蘸取鈷藍，在水晶球周圍隨意地敲
　　擊筆桿撒一些小點，再在水晶球內繪
　　製大小不一的雪花，營造冬日氛圍。

◆ 10 用筆尖蘸取中國白在聖誕樹上塗出
　　小雪花，這樣就更加夢幻了！

Tips ..

　　繪製雪花可先畫出三
　　條交叉的短綫，再添
　　加 V 字型筆觸。

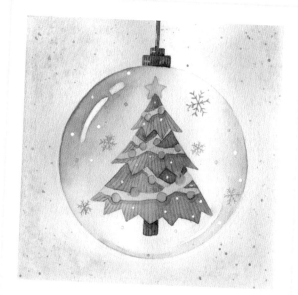

12/25 送你一棵聖誕樹

完成圖 ◄------
Finish

我有貓了

- Chapter five -

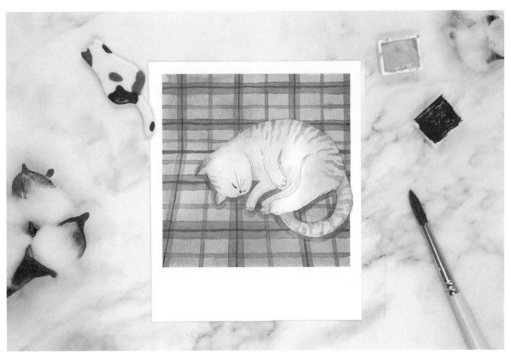

從今天開始成為幸福的有貓一族。

色彩搭配
Colour matching

梳化 ● ○ ● + ● = ●
　　　玫瑰茜草　永固檸檬黃　玫瑰茜草　朱紅

貓咪毛髮 ● ● + ● = ●
　　　　　黃赭　黃赭　朱紅

貓咪五官 ● ● ●
　　　　　象牙黑　朱紅　焦赭石

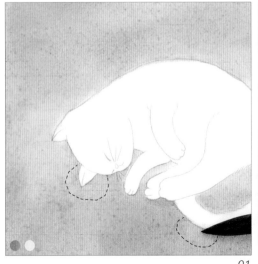

01

02

03

04

- ◆ 01、02 蘸取玫瑰茜草，暈染梳化底色，趁濕在靠近貓咪耳朵和尾巴的位置點染少許永固檸檬黃。待顏色完全乾透，再蘸取玫瑰茜草繪製梳化豎向條紋，條紋粗細不一。注意梳化坐面上的條紋要有些透視，向兩側發散。

- ◆ 03、04 待顏色乾透，蘸取玫瑰茜草繪製梳化橫向條紋，同樣注意透視，越靠前的條紋組越粗，往後越細。之後蘸取玫瑰茜草和較多的朱紅調和的深紅色，用筆尖在粗條紋上加一條細紋。

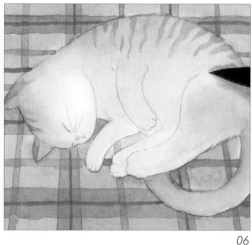

05 06

◆　05、06用加大量水調淡的黃赭暈染貓咪毛髮，耳朵、臀部和尾巴處的顏色可以稍深一些。
待顏色乾透後，再用黃赭加少量朱紅調和的橙色繪製貓咪耳朵以及臉部和身上的花紋。

Tips

貓咪花紋的畫法和水波紋類似，運筆的時候適當上下抖動，就可以自然地畫出不規
則短條紋了。

◆　07 繪製尾巴上的花紋，可比身上更密集一些。加大量水調淡黃赭，暈染出貓咪脖子和腿
部附近淺色的陰影。

◆　08 換勾綫筆，用象牙黑描出貓咪眼睛，再用朱紅塗出可愛的紅鼻頭，用焦赭石勾勒嘴巴
和鬍鬚。

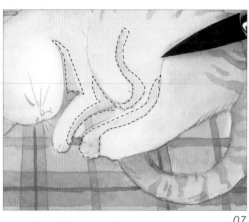
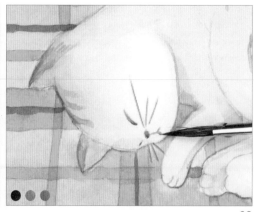

07 08

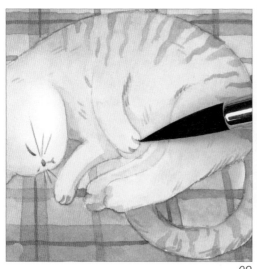

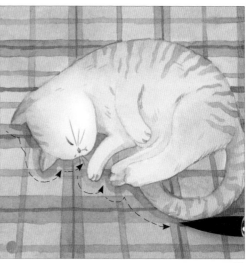

09

10

♦ 09 再次蘸取橙色，在貓咪身上和尾巴
　 上添加一些短筆觸來表現毛髮。立起
　 筆尖，勾勒出貓爪和肉墊的形狀。

♦ 10 將筆洗淨，蘸取玫瑰茜草，加大量
　 水調淡後沿着貓咪外輪廓添加淺色陰
　 影。

Tips ··

　 構圖時將貓咪的尾巴
　 畫出框會更有趣。

···

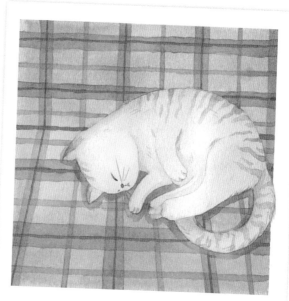

01/06 我有貓了

完成圖 ◄------
Finish

輕踏雪原
- Chapter five -

白雪無聲地覆蓋着所有荒蕪，讓世界變得更加純淨。

色彩搭配
Colour matching

背景　構成藍　　小屋　焦棕色　焦赭石　永固深黃

樹林　普魯士藍　　雪地　鈷藍 + 礦紫 = ●

積雪　中國白　　撒點　構成藍

01

02

03

04

05

06

Tips

小屋的門窗用暖色繪製，和周圍環境的冷色產生對比，讓畫面更有衝擊力。

♦ 01 在構成藍中加入大量清水，用筆充分蘸取後暈染背景，趁濕再在小屋背後點染一點構成藍，表現遠處隱約的山林。

♦ 02、03 待顏色乾透，蘸取鈷藍和少量礦紫調和成藍紫色，並加入大量清水，橫向運筆從木屋邊緣向下暈染雪地。用焦棕色平塗小屋木板和煙囪，注意避開旁邊的樹。顏色乾後用勾綫筆再蘸取焦棕色勾勒木板紋路。

♦ 04、05 用普魯士藍加大量水調淡繪製遠景中的樹林。待顏色乾透，蘸取普魯士藍加少量水繪製近景的深色樹林。之後用筆尖蘸取焦赭石和永固深黃，分別平塗門和小窗，再蘸取焦棕色在窗上畫十字。

♦ 06 用中國白填充煙囪和屋頂上厚厚的積雪，在背景上隨意點上一些白點表現飄雪。蘸取鈷藍繪製小路並點綴一些小草。再蘸取構成藍，在離小屋遠一些的地方敲擊筆桿撒點，讓背景更豐富。

純白的陪伴
- Chapter five -

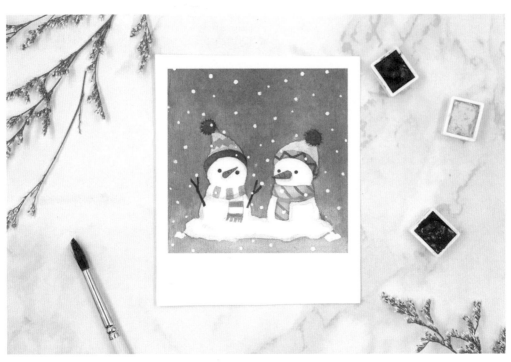

在最後一場雪結束之前，堆起兩個可愛的小雪人。
希望它們的陪伴能久一點，再久一點……

色彩搭配
Colour matching

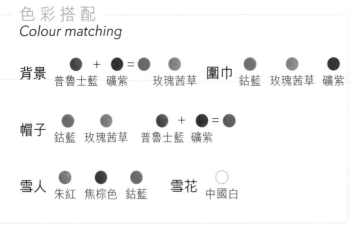

背景　普魯士藍　礦紫　＝　玫瑰茜草　　圍巾　鈷藍　玫瑰茜草　礦紫

帽子　鈷藍　玫瑰茜草　普魯士藍　＋　礦紫　＝

雪人　朱紅　焦棕色　鈷藍　　雪花　中國白

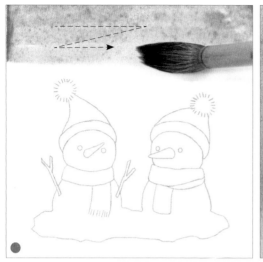

01

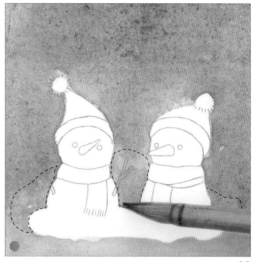

02

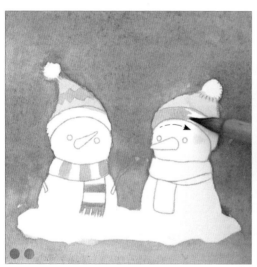

03

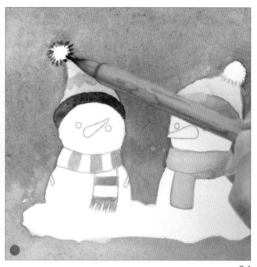

04

✦ 01、02 蘸取普魯士藍和少量礦紫調成藍紫色，加大量水平塗背景色，沿着線稿空出雪
人輪廓，在顏色乾透前，在雪人周圍點染一層淡淡的玫瑰茜草。

✦ 03、04 用小號畫筆蘸取鈷藍、玫瑰茜草給雪人帽子和圍巾平塗上色。用調和後的藍紫
色，用筆尖先在帽子頂端畫出放射狀毛鬃，然後平塗填滿。

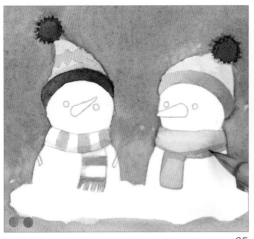

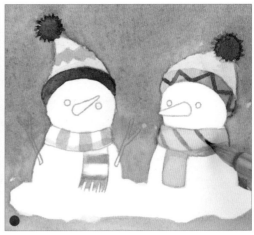

05

06

◆ 05、06 在圍巾上分別用加了水的鈷藍和玫瑰茜草畫上一層陰影，使圍巾看上去有厚度。
　　再繼續用筆尖蘸滿礦紫給帽子和圍巾添加花紋。

Tips ..

　　在圍巾上疊加陰影時，用較淡的同色會讓畫面更乾淨。同時注意不要塗出圍巾邊緣。

◆ 07 蘸取鈷藍加大量清水調淡，繪製雪人身上的淺色陰影。之後在雪人臉部用朱紅畫出紅
　　蘿蔔鼻子。

◆ 08 在紅蘿蔔上用筆尖勾出幾條細細的紋路，顯得更加逼真。

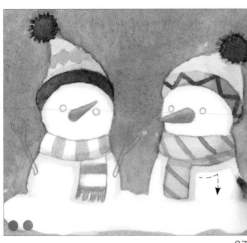

07

08

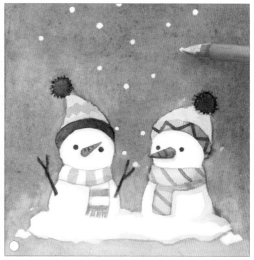

09

10

✦ 09 待顏色乾透後，用焦棕色畫出雪人眼睛和手臂。

✦ 10 先蘸取濃郁的中國白，在雪人旁的地面上塗兩個不規則色塊表現散落的雪塊。之後先點出較大的雪花，再隨意點塗畫面中其他雪花即可。不用撒點的方式而用筆尖塗出，能更好地表現大雪緩緩落下的樣子。

Tips

點雪花的時候，白點可以大小不一，但距離不要太過密集。

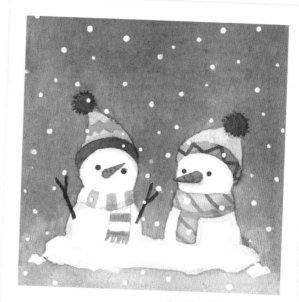

01/30 純白的陪伴

完成圖 ◄------
Finish

冬日紀念
- Chapter five -

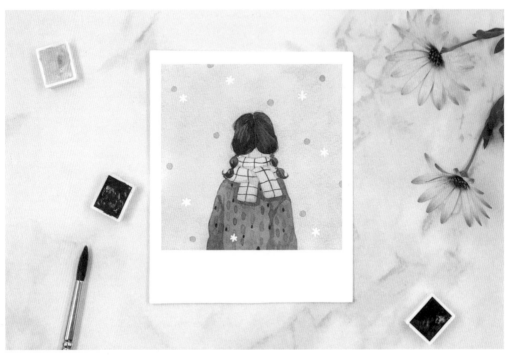

冬天正從這個城市穿過，它捎了一片晶瑩的雪花給我作紀念。

色彩搭配
Colour matching

背景　焦赭石　＋　黃赭　＝　焦赭石　　膚色　二號閃黃

圍巾　黃赭　普魯士藍　　頭髮　焦棕色　＋　焦赭石　＝　焦棕色

毛衣　焦赭石　焦棕色　　髮圈　普魯士藍　　雪花　中國白

01

02

03

04

✦ 01、02 用焦赭石和黃赭加大量清水調和出暖咖色，避開人物部分將紙面打濕，用大筆蘸取暖咖色平塗鋪色。待背景色完全乾透，換小筆蘸取二號閃黃加少量水來平塗女孩脖子的顏色。

✦ 03、04 蘸取黃赭，加水調淡後順着圍巾的走向平塗顏色。再蘸取焦棕色加少量焦赭石調和更暖的棕色來繪製頭髮底色。畫辮子時將筆上的水分用紙巾吸得乾一些，將筆尖立起來塗，在辮子上留些空白效果會更好。

05

06

♦ 05 將筆洗淨，蘸取焦赭石繪製毛衣底色，畫到邊緣時注意將筆尖立起來，不要塗出邊緣。

♦ 06 待乾後用勾綫筆蘸取焦棕色，繪製頭髮的層次。從髮頂向兩側畫髮絲，在紮頭髮的位置落筆時間長一些，塑造一點體積感。再用普魯士藍塗出簡單的髮圈。

♦ 07、08 用小筆分別蘸取焦赭石和黃赭加水調淡，勾勒出毛衣和圍巾上的陰影。再換勾綫筆蘸取普魯士藍，用筆尖勾出圍巾格紋，注意綫條不要太平直，要隨著圍巾的弧度彎曲。

07

08

09

10

◆ 09 為了突出毛衣質感就需
要勾畫層次。用濕潤的筆蘸
取焦赭石，從左到右一列列
地繪製小橢圓來表現粗毛綫
的質感。顏色乾透後蘸取焦
棕色，不加水直接點在毛衣
上，進一步豐富紋理層次。

◆ 10 蘸取調淡了的焦赭石，在
背景上繪製分佈有致的小圓
點，豐富背景。將筆洗淨後
擦乾，蘸取中國白畫一些簡
單的小雪花。

02/05 冬日紀念

完成圖
Finish

一年的日子若是一本日記，正月新春就是最熱鬧歡快的一頁，
是一個全新的開始。

色彩搭配
Colour matching

背景　● ●　文字　● ●
　　　朱紅　永固深黃　　　朱紅　永固深黃

小圖案　● ● ● ●
　　　朱紅　永固深黃　玫瑰茜草　普魯士藍

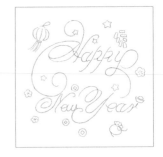

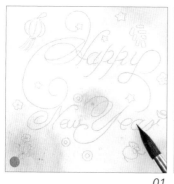
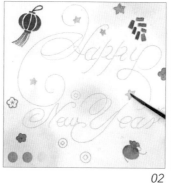
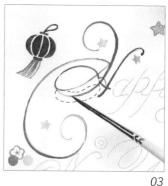

01　　　　　　　02　　　　　　　03

04　　　　　　　05　　　　　　　06

Tips

繪製花體字時先塗紅色，繪製完所有的紅色後，再用
黃色接色即可。

✦ 01、02 將紙面打濕，蘸取朱紅和永固深黃，加水調淡後在紙面上隨意點染，讓顏色自
然擴散。待背景色完全乾透，蘸取朱紅平塗燈籠、鞭炮、錢袋，注意燈籠中間的留白。
用玫瑰茜草塗幾朵小花，再換用永固深黃平塗小星星。

✦ 03、04 繪製花體字時先用朱紅勾畫字型，隨意留出一小段，再在留出的位置用永固深
黃接色。注意線條粗細的變化，在每一筆的尾端細一些。

✦ 05、06 字體繪製完成後，將筆洗淨，蘸取永固深黃平塗金元寶和小錢幣。蘸取普魯士
藍和朱紅，在小圖案上勾勒簡單花紋，豐富顏色層次。再用朱紅在圖案周圍隨意添加大
小不一的小點，充滿新年氣氛的作品就完成了！

手繪拍立得水彩畫入門

作者
飛樂鳥工作室

編輯
簡詠怡

美術設計
鍾啟善

排版
何秋雲

出版者
萬里機構出版有限公司
香港北角英皇道499號北角工業大廈20樓
電話：2564 7511
傳真：2565 5539
電郵：info@wanlibk.com
網址：http://www.wanlibk.com
　　　http://www.facebook.com/wanlibk

發行者
香港聯合書刊物流有限公司
香港新界大埔汀麗路 36 號
中華商務印刷大廈 3 字樓
電話：2150 2100
傳真：2407 3062
電郵：info@suplogistics.com.hk

承印者
中華商務彩色印刷有限公司
香港新界大埔汀麗路 36 號

出版日期
二零二零年二月第一次印刷
版權所有‧不准翻印
Copyright ©2020 Wan Li Book Company Limited
Published in Hong Kong
ISBN 978-962-14-7183-3

本書由中國水利水電出版社億卷徵圖文化傳媒有限公司授權香
港萬里機構出版有限公司獨家出版中文繁體字版。中文繁體字
版專有出版權屬香港萬里機構出版有限公司所有，未經本書原
出版者和本書出版者書面許可，任何單位和個人均不得以任何
形式或任何手段複製、改編或傳播本書的部分或全部。